KB141219

김 정 헌

Kim, Jung-Heun

HEXAGON

한국현대미술선 031
김정헌

2016년 3월 3일 초판 1쇄 발행

지은이 김정헌
펴낸이 조기수
기 획 한국현대미술선 기획위원회
펴낸곳 출판회사 헥사곤 Hexagon Publishing Co.
등 록 제 396-251002010000007호 (등록일: 2010. 7. 13)
주 소 경기도 고양시 일산동구 숲속마을1로 55, 210-1001호
전 화 070-7628-0888 / 010-3245-0008
이메일 coffee888@hanmail.net

ISBN 978-89-98145-57-6
ISBN 978-89-966429-7-8 (세트)

김 정 헌

Kim, Jung-Heun

031

HEXAGON
Korean Contemporary Art Book
한국현대미술선 031

생각의 그림·그림의 생각

생각의 그림·그림의 생각

김정헌

〈생각의 그림〉

『예술 인류학』을 쓴 나카자와 신이치라는 인류학자는 인간을 '미친 짐승'이라고 표현한다. 즉 그가 호머 사피엔스 사피엔스라고 부르는 현생 인류는 다른 동물들과는 달리 망상을 품을 수 있다는 것이다. 망상이란 다른 세상을 꿈꾸는 미친 생각이라 할 수 있다. 생각하는 마음을 품음으로서 인류는 예술을 할 수 있게 되었다는 것이다.

그림은 생각이다. 또 그려진 그림들은 또 다른 생각을 만들어 나간다. 나에게 있어서 생각들은 이야기와 동의어이다. 그러므로 나는 '호모사피엔스 사피엔스'의 직계자손이면서 공동체주의자 매킨타이어가 말한바 대로 '서사적 인간'이다.

나는 그림을 그리기 전에 많은 생각을 한다. 아니 생각을 굴리거나 떠올린다. 많은 생각들이 나에게서 숭숭 빠져나가지만 어떤 생각들은 이미지와 접속되면서 이야기를 만든다. 반대로 이야기를 만들면서 이미지(상)를 만들기도 한다.

생각은 정신적 영역이다. 물감으로 나타내는 형태와 색채는 물질이다. 정신을 물질로 응고시키는 작업이란 지난하기 그지없다.

내가 그려 온 많은 그림들은 혼란스럽기 그지없는 잡다한 생각들의 결과물들이다. 시시각각으로 변하는 시대와 사회가 혼란스럽고 나의 삶의 언저리가 잡다하기 때문에 나의 생각들도 '잡다'하다.

생각의 파편들이 널뛰기를 하고 옛날 기억들을 소환해 현재와 미래의 일에 두서없이 연결시키기도 한다. 또 반대로 과거를 되살려 현재와 미래를 환치하기도 한다. 삶의 변두리와 낯선 곳을 헤매기도 하고 가끔가다 정치적인 욕망의 포로가 되기도 한다. 모든 생각들은 혼란스러워 거의 정신분열증에 가깝다.

내 작품들의 대부분은 나의 과거와 현재, 그리고 미래와 연결돼 있는 잡다한 시대적 과제물

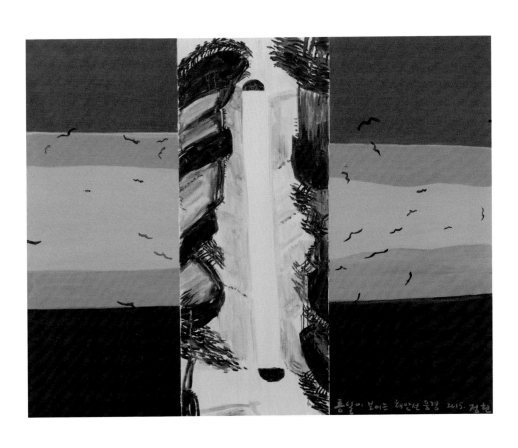

통일이 보이는 해안선 풍경 73×91cm 캔버스에 아크릴 2015

들이라는 것을 알 수 있다. 내용적으로도 그렇지만 형식적인 표현 방법들도 각양각색이다. 표현 내용에 따라 그 방법을 그때그때 달리 사용했으니 그 결과물들도 잡다할 수밖에 없다.

잡초, 백제의 산경문전, 산동네, 도시, 나의 가족들, 농부, 농촌, 마을, 동학농민혁명, 김남주와 정희성의 시, 역사 이야기, 파편화된 삶의 이미지 등 많은 주제들이 등장하고 그리는 방법들도 그때그때 달랐다.

붓으로 직접 묘사하기만이 아니라 의인화, 패러디, 혼성모방, 아이들이 좋아하는 스티커나 신문들을 오려 꼴라쥬하기, 이미지의 겹치기나 충돌 등의 방법으로 모든 상징과 비유를 총동원한다.

주로 유화와 아크릴 등을 사용해서 전통적인 타블로그림을 그렸지만 때로는 걸개그림, 야외벽화, 설치 등으로 그 영역을 넓히기도 했다. 엉뚱하게도 풍자극으로 퍼포먼스를 벌이기도 했다.

나의 생각은 깊은 사색이나 사유라고 할 수 없는 짧고 단편적인 것들이다. 그럴 수밖에 없는 것이 이 짧은 생각들을 곧 그림으로 전환해야 했기 때문이다.

그러나 이 짧은 단편적인 생각들도 그냥 공짜로 얻은 것은 아니다. 나의 생각에는 우리가 인문학이라고 부르는 많은 책들이 뒷받침된다. 내가 뛰어난 독서가는 아닐지라도 책 읽기를 좋아하고 다른 사람의 글에서 많은 영감을 받는다. 그러니까 이 혼란한 세상(언제 혼란하지 않은 세상이 있었겠는가)을 이해하는 방법으로의 책읽기는 언제나 나의 그림의 기초가 되었다. 미술대학 시절 한 번도 그림이 무엇인지, 우리가 사는 세상에 그림은 어떤 역할을 하는지 배우지 못한 나로서는 이런 책읽기를 통해서 독학할 수밖에 없었다.

그림은 그리는 행위를 할 때 순간적으로 결정될 때가 많다. 여기에 감각적인 사고가 끼어든다. 아니 끼어든다고 하기 보다는 순간적이지만 감각적인 세계가 지배할 때 자연스럽게 벤야민이 말한 바대로 미메시스적 능력이 발휘된다. 세계와 자연과의 순간적인 교감이다. 그리스인 조르바가 들풀, 돌, 빗물과 춤으로 대화를 한다고 큰소리치는 것도 다 이런 자연과의 교감에 능통하다는 것을 뜻한다.

그러므로 자연을 원전으로 하는 나의 생각들에는 이런 자연과의 교감이 기본적으로 깔려 있다. 이런 생각들은 느닷없이 툭 튀어나오기도 하고 고양이처럼 야금야금 기어나오기도 한다. 이런 생각들이 사회의 산물들, 풍경들, 현상이나 사건들과 만났을 때 어떤 구체적인 형태와 색채를 갖게 되기도 한다.

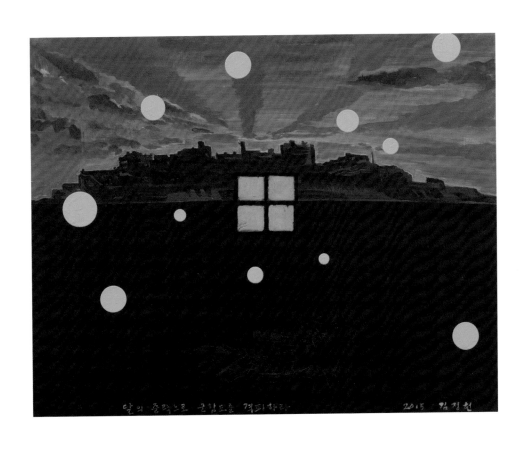

달의 중력으로 군함도를 격파하라 73×91cm 캔버스에 아크릴 2015

내가 현실과 발언 초기에 그렸던 〈풍요한 생활을 창조하는…럭키모노륨〉이라는 그림은 상품의 광고를 그대로 차용해서 그린 그림이다. 물론 그 광고 그림 위에 농촌의 현실을 충돌시키는 몽타쥬 기법으로 그린 것이지만 〈풍요한 생활을 창조하는…〉 광고 카피 뒤에 숨은 자본의 민낯을 본 것이다. 2004년에 가진바 있는 《백년의 기억》전은 백 년 동안의 우리의 근대화와 관련된 역사적인 사건들과 그를 기록한 사진들과 조우했을 때 만들어진 작품들이다. 거기에는 이 역사적인 사건들에서 익명의 민중들이 어떻게 그 현장에 있었는지를 진술하는 방식을 택했다.

또한 유신40년이 되던 2012년도에는 파우스트를 인용해 메피스토펠레스가 박정희를 데리고 지상으로 내려 온 장면을 짧은 풍자극으로 만들어 일종의 퍼포먼스를 펼치기도 했다.

나의 많은 그림들은 농촌과 관계를 갖고 있다. 나는 평양에서 낳고 부산에서 살다 거의 대부분을 서울에서 산 전형적인 도시형 인물이다. 그런데 어떻게 농촌 그림들을 그렸는가? 그림이란 어차피 자기가 가상한 이상세계를 그리는 것인데 나는 농촌과 마을을 나의 유토피아로 가상했기 때문일 것이다.

70년대 후반부터 산업화, 즉 압축적 근대화로 마을 공동체인 농촌 사회는 붕괴되고 해체된 것은 잘 알려진 사실이다. 어쨌든 이런 농촌의 붕괴는 나로 하여금 많은 생각을 하게 했고 나의 그림의 반 정도가 농촌 그림이 된 것이다.

〈그림의 생각〉

이렇게 많은 생각들이 사회와의 관계 속에서 여러 경로와 과정을 통해 작가의 작품으로 탄생하지만 작품은 작품대로 사회와 여러 가지 관계를 맺게 된다. 대부분 교환가치에 의해 '절대적 상품'으로서의 지위를 획득하지만 그 이전에 모든 작품들은 많든 적든 때로는 좋으나 싫으나 관객들과 관계를 가진다.

관객들과의 관계에서 내가 작품으로 생산될 때까지 투사한 여러 생각들이 관객들과 만나기를 바라지만 실상은 나의 기대와는 딴판이다. 내가 아무리 우리의 삶 속에서 끄집어낸 생각들을 그림에 담는다 해도 관객들에게 내 생각의 전이가 쉽게 일어나지 않는다. 따라서 교감과 소통도 꽉 막힌 상태다.

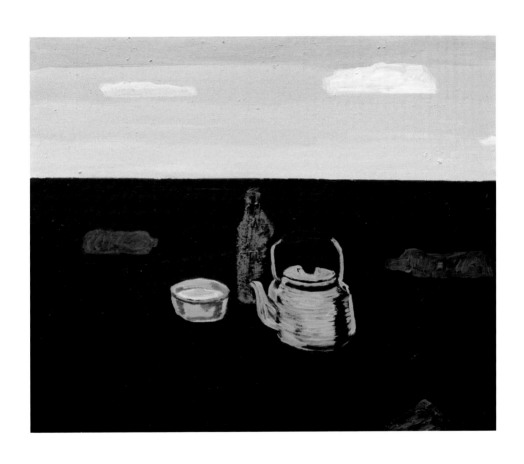

앗! 삶이 떠내려 가네 51×73cm 캔버스에 유채 2015

그렇다 하더라도 내가 작품에 담은 그림의 생각들은 고독할지라도 그들의 독자적인 항로를 헤쳐 갈 것이다. 그들을 열광하는 관객을 만나지 못할지라도 작품은 항시 관객들과 대화와 협상할 수 있는 준비가 되어 있다. 작가의 손을 떠난 작품들은 이를 해석하고 완성하는 것은 관객의 몫이라는 것을 잘 알고 있다. 들라크루아는 그의 일기에서 성공한 회화란 관객의 시선에서 되살아나고 변화하는 감정을 순간적으로 응축한다고 썼다. 또 마르셀 프루스트는 한 불만에 가득 찬 가상의 젊은이에게 쓴 글에서 루브르미술관에 가서 명화(화려한 궁전이나 왕을 묘사한) 앞에만 서있지 말고 샤르댕의 정물화를 보면서 눈을 뜨고 삶의 활기를 찾으라고 충고한다.

또 어떤 경우에는 후대의 화가들에 의해 호출되기도 한다. 추사秋史의 대표작이랄 수 있는 〈부작난도〉의 난초는 지금은 작고한 박이소라는 작가에 의해 '그냥 풀'이라는 작업으로 재해석되기도 한다. 심지어 현대미술에서는 관객이 작품제작에 직접 참여하는 경우가 드물지 않다.

그러나 우리나라에서는 그림이 관객과 만나기도 전에 비극적인 종말을 맞은 경우가 비일비재하다. 전시장에서 쫓겨나거나(1980년의 '현발'창립전) 정부가 불온의 딱지를 붙여 압수보관하거나(1982년도 '현발'과 몇 작가의 작품) 심지어는 전시장 안에 경찰들이 마구 작품을 짓밟고 약탈한 경우도 있다(1985년도 《힘전》사태).

가장 최악의 경우가 신학철 작가의 〈모내기〉작품이다. 이 작품은 보안법의 이적표현물로 재판을 받은 후(물론 작가와 함께) 검찰의 창고에 갇혀 무기징역을 살고 있다. 지금도 정부의 사상검열로 전시장에 걸리지 못하는 작품들이 없지 않으니 이것이 잘못 태어난 작품의 팔자 탓인가?

어째든 알타미라 동굴벽화로부터 현대미술에 이르기까지 모든 미술은 시간적으로 또는 공간적으로 '전이성'의 역사라고 할 수 있다. 여기서 미술사가와 비평가들의 역할이 중요하지만 모든 작품들은 화가의 손을 떠나면서부터 독자적인 변화(이야기)를 만들어 나간다. 특히 복제와 인터넷과 미디어가 발달한 오늘날에는 작품들이 어떤 관객과 어떤 장소에서 조우하고 어떻게 커뮤니케이션 할지 알 수 없는 것이다.

그래서 내 작품들은 그리는 나와 별도로 또 다른 생각을 품게 된다. 혹시라도 내 작품 앞에서 춤을 추는 그리스인 조르바를 만날지도 모른다. 내 작품을 만나서 환호를 하든 엉뚱한 해석을 하던 춤을 추든, 때로는 외면을 하던 이제부터 모든 것은 완전히 관객의 몫이다.

슬픈 열대 84×58cm 판넬에 아크릴 2015

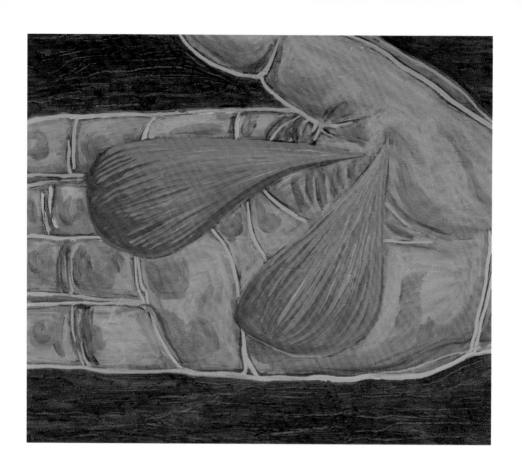

농부의 손바닥-꽃잎 45×53cm 캔버스에 유채 2015

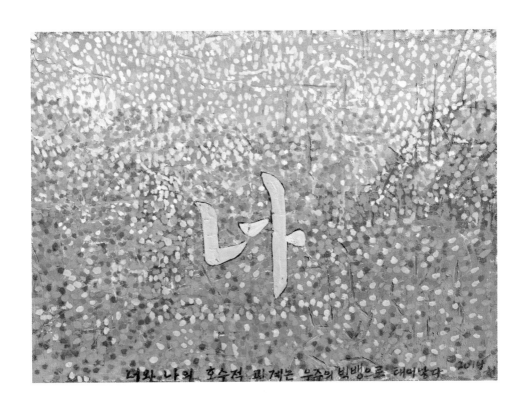

너와 나의 호수적 관계… 45.5×62cm 하드보드에 아크릴 2015

아차! 아차산이로구나 73×91cm 캔버스에 아크릴 2015

달빛이 우리를 구하다 73×91cm 캔버스에 아크릴 2015

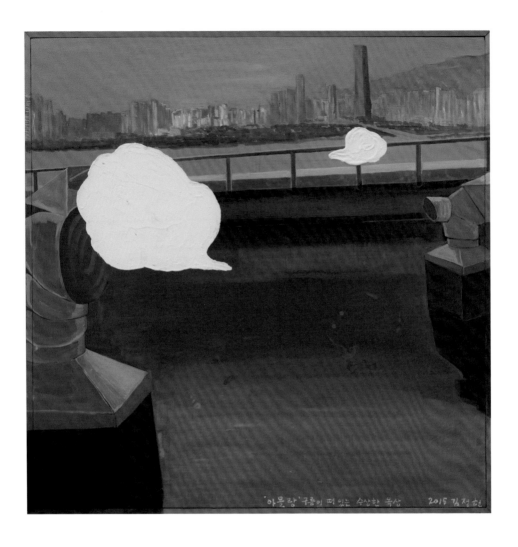

아몰랑 구름이 떠있는 수상한 옥상 93×93cm 캔버스에 아크릴 2015

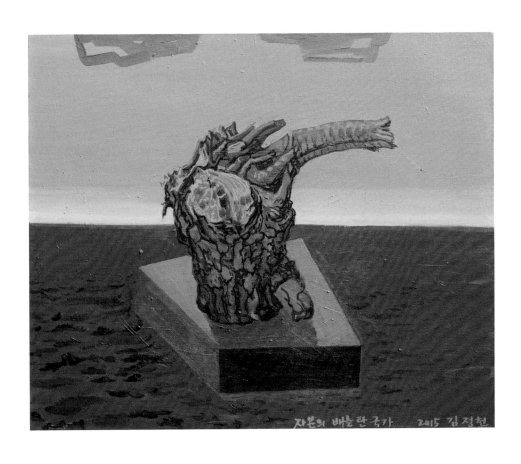

자본의 배를 탄 국가 63×75cm 캔버스에 유채 2015

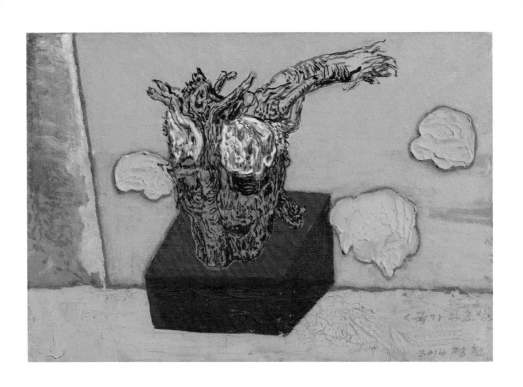

국가의 초상 40×60cm 하드보드에 유채 2014

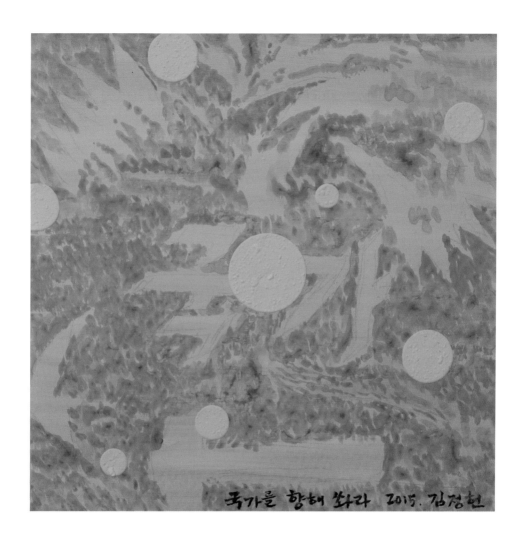

국가를 향해 쏴라 40×40cm 캔버스에 아크릴 2015

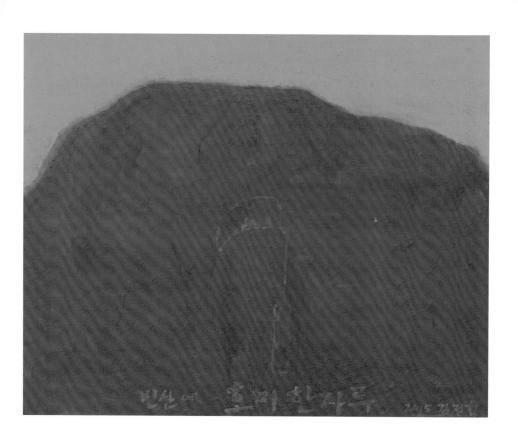

빈산에 호미 한 자루 73×91cm 합판에 유채 2015

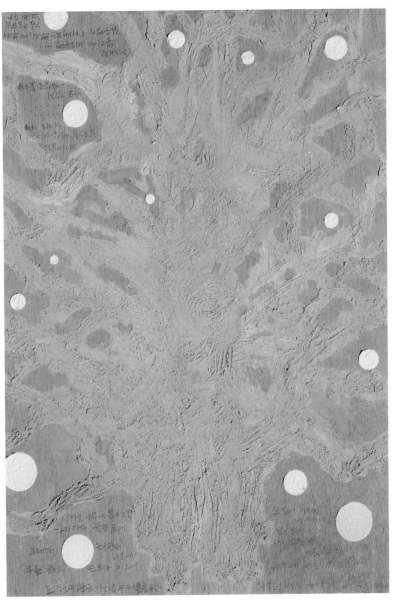

도천수 관음가 84×58cm 판넬에 아크릴 2015

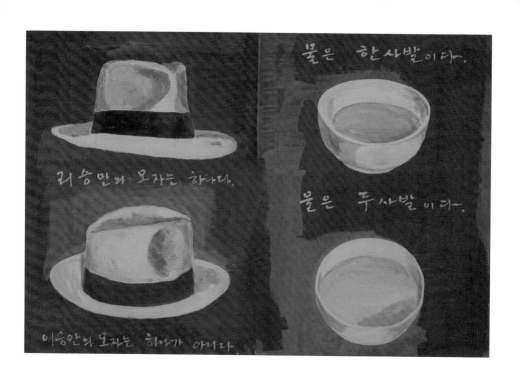

물은 한사발이다.

리승만의 모자는 하나다.

물은 두사발이다.

이승만의 모자는 하나가 아니다

리승만의 모자… 62×92cm 하드보드에 아크릴 2009

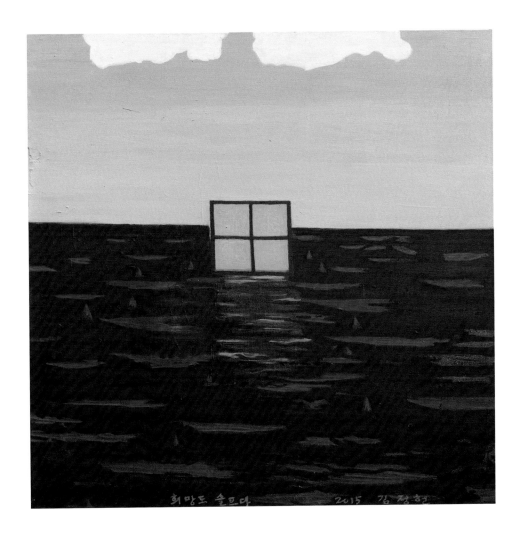

희망도 슬프다 75×75cm 캔버스에 유채 2015

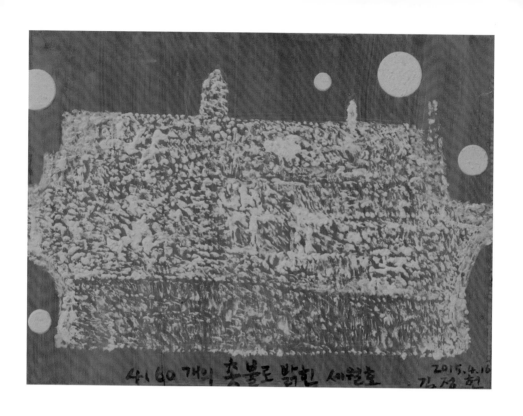

4,160개의 촛불로 밝힌 세월호 30×40cm 나무판에 아크릴 2015

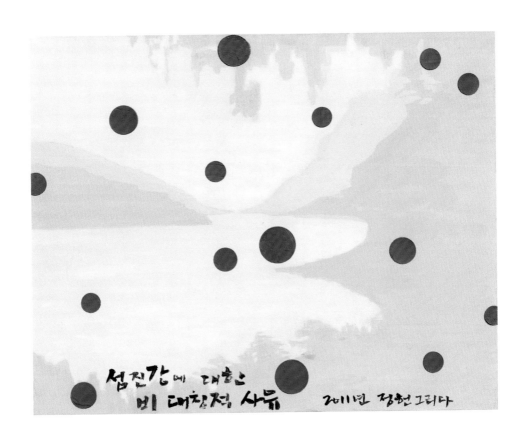

섬진강… 73×91cm 캔버스에 아크릴 2011

숲과 나무 55×79cm 하드보드에 유채 2015

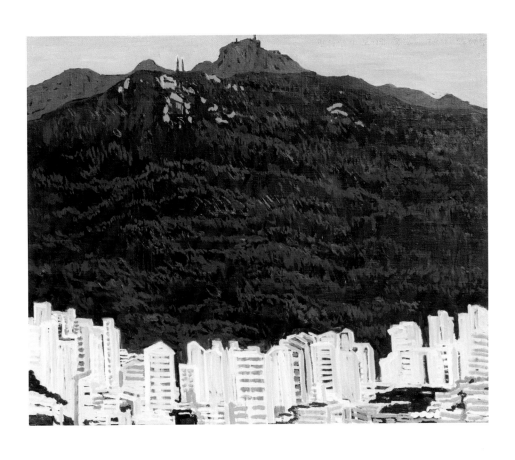

불타는 관악산 53×65cm 캔버스에 유채 2015

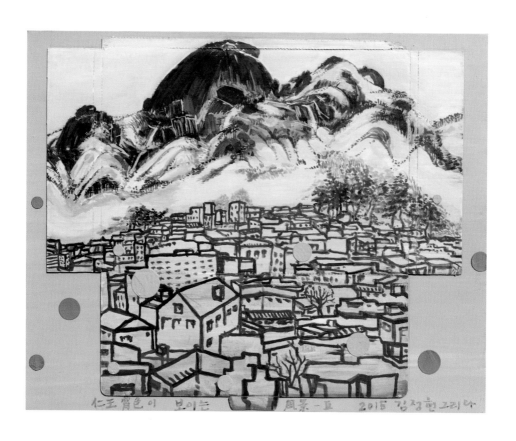

仁王齊色이 보이는 풍경Ⅱ… 73×91cm 하드보드에 아크릴 2011

9개의 달-낙락장송 62×45.5cm 하드보드에 아크릴 2015

터무늬, 물무늬 61×72.5cm 캔버스에 유채 2015

백조의 아몰랑 꿈 53×73cm 캔버스에 유채 2015

백년의 기억

고종의 승하 - 반지를 빼고 비각으로 나가다

 임금께서 돌아가셨다는 얘기는 진즉 듣고 있었다. 그런데 신식 교육을 받았다는 옆집 조 대감댁 며느리가 나한테 와서 임금 돌아갔다는 이야기를 전하는데 좀 허무맹랑하기도 했지만 얄밉기도 했다. 그 새댁은 일본에 붙어먹는 모든 신문들이 고종의 승하昇遐를 흥거로 낮추어 표현한 것은 고종을 독살했다는 증거라고 '승하'니 '흥거'니 내가 알아듣지도 못할 말로 떠들어 대었다. 그러다가도 '독살'이라고 말할 때는 주위를 두리번거리며 목소리를 낮추기까지 했다. 그러면서 새댁은 나흘 뒤에 인산을 보러 자기는 비각 쪽으로 나가는데 나보고도 같이 가잔다. 새댁이 잘난 척 하는 게 얄밉기는 했지만 구경을 좋아하는 나는 얼른 같이 가자고 약속했다.

 약속한 나흘 뒤 그 새댁이 흰색 두루마기에 조바우까지 쓰고 나타났다. 나도 옷은 옷대로 준비를 했지만 특히 새댁에게 자랑할 심산으로 회중시계와 반지는 보란 듯이 챙겼다. 서양에서 들어왔다는 회중시계와 일본에서 새로운 꽃무늬를 새겨왔다는 금반지는 일본 말을 얼른 배워 일본인 회사에서 역관 노릇해 돈을 잘 버는 남편이 본정통 일본인 양품점에서 사다준 터였다. 그런데 안방까지 들어와 기다리던 새댁이 내가 그 새로운 반지를 새댁에게 눈에 띄게 할 요량으로 반지 낀 손으로 다 끝난 분칠을 하고 또 하자 그예 나한테 쏘아대듯이 한마디를 내 놓았다. "임금님 인산엘 가는데 번쩍이는 반지 따위는 빼 놓고 가야 돼." 속으로 나는 '하여튼 배운 년 잘난 척은 못 말린 다니까'하면서도 할 수 없이 반지를 빼 놓을 수밖에 없었다.

 그런데 정작 큰일은 비각에 자리를 잡고 중절모를 쓴 신사들과 두루마기에 교모를 눌러 쓴 잘 생긴 경기 중학생들과 인산을 구경하고 난 다음이었다. 구경거리가 대충 파하는 거라고 생각하고 같이 갔던 옆집 새댁을 재촉해 일어서려는 데 보신각 쪽에서 만세소리가 연이어 터져 나왔다. 비각에 있던 사람들이 우르르 그 쪽으로 몰려들 갔다. 호기심 많은 내가 무리에 섞여 새댁의 손을 잡고 따라간 것은 당연했다. 탑골 공원 근처에는 더 많은 인파가 몰려 연해서 독립만세를 외쳐 댔다. 나도 흥분하여 점점 그들과 만세를 같이 외치고 있었다. 더 나아가다 보니 옆에 있었던 새댁도 안 보이고 갑자기 아까까지 안 보이던 일경들이 여기 저기 도열해 있는 것이 눈에 띄었다. 더럭 겁이 났다. 재빨리 군중들과는 관계없는 여염집 여자인 양 꾸미고 인사동 골목으로 해서 재동에 있는 집으로 돌아왔다. 집에 들어가기 전에 몸단장을 하다 하마터면 놀라 주저앉을 뻔했다. 머리에 썼던 조바우도 없어졌지만 치마 안에 매달렸던 회중시계도 없어졌던 것이다.

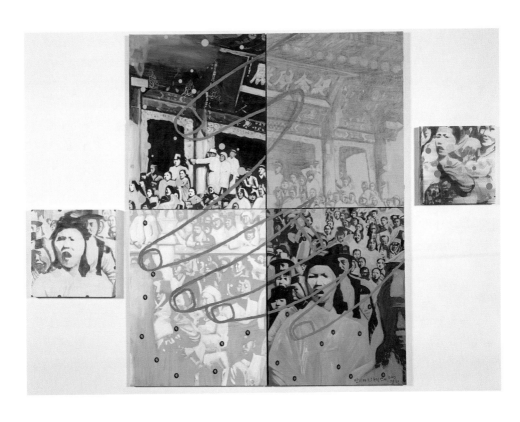

반지와 3.1 독립만세 91×73cm 4점 외 캔버스에 아크릴 2003

해방으로 내 처남이 서대문 감옥소에서 나오던 날

 히로히도의 떨리는 목소리가 방송을 통해 되풀이해서 들려왔다. 온 동네에 라디오 있는 집은 죄다 틀어 놓은 모양이다. 나는 며칠 동안 흥분된 마음을 추스르며 충무로와 본정통을 거쳐 광교 쪽으로 나갔다. 광교만 넘어서도 보신각 옆으로 해방 만세를 외치며 종로통을 지나는 대열을 구경할 수가 있었기 때문이다. 나는 이 난리통을 냉정하게 지켜본다는 심정으로 종로통까지 진출하지는 않았다. 나는 징병을 당해 만주까지 가서도 조선에서 징병당해 같이 간 다른 학도병들과 항상 거리를 유지했으며 냉정하려고 노력했다. 나는 그들과 함께 휩쓸리거나 부화뇌동附和雷同 한다는 게 얼마나 위험한지를 본능적으로 알고 있었다. 그 노력의 결과였는지 천우신조天佑神助였는지 나는 만주군 제7단에 배속 되어서도 헌병대 소속인 야마모토 대위의 통역과 당번병 때로는 정보수집병으로 팔로군을 토벌하는 일선보다는 주로 만주국 수도인 신경에 출입할 때가 많았다. 이렇게 내가 징병을 수월하게 마치고 해방 바로 직전에 경성으로 귀환할 수 있었던 것은 그동안 내가 지극정성으로 모셨던 나의 상전 야마모토의 배려 덕분이지만 우연치 않게도 이상한 풍토병으로 그가 후송당할 수밖에 없었던 때문이기도 하다. 그는 관동군 병원에서 후송을 대기하고 있으면서도 내가 전역을 하고 귀향할 수 있도록 모든 조처를 다 취해 놨다. 참으로 그는 나의 은인이기도 하지만 그 이전에 대화혼을 지닌 위대한 일본인이었다.

 해방 바로 다음날 마누라가 수소문해 온대로 서대문 감옥소를 출옥하는 그 '빨갱이' 처남을 환영(?)하러 갔다. 별로 내키지는 않았지만 집에서 할 일도 없었고 마누라의 성화에 할 수 없이 따라 나섰던 것이다. 서대문 전차 종점까지는 아직도 거리가 남았는데 벌써부터 환영객들로 인산인해였다. 사람들 사이를 뚫고 앞으로 나가는데 벌써 출옥 인사를 가운데 두고 환영행사가 벌어지고 있었다. 신문에서 본 듯한 인사들이 가운데 비어 있는 광장으로 나와서는 '해방투사들의 출옥을 환영하면서 해방으로 인해 이제는 새로운 조국의 건설이 가능하게 되었으며 다같이 조국건설에 참여'할 것을 이구동성異口同聲으로 연설하였다. 나는 연설을 들으면서도 둘러선 관중들을 유심히 살폈다. 야마모토 밑에 있으면서 배운 습관때문이기도 하지만 앞으로의 조국이 어떤 방향으로 가느냐를 탐지해야만 나와 나의 가족들도 안전할 것이기 때문이었다. 만주에서부터 단련시켜 온 나의 모든 감각과 신경을 집중시키고 연설 나온 인사들의 연설내용을 분석하면서 나는 광장을 중심으로 동심원으로 구성된 인파들을 대충 색깔

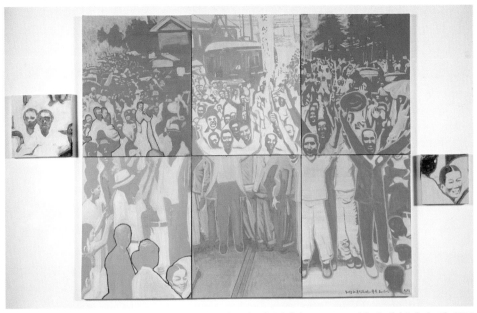

해방과 독립투사들의 출옥 91×73cm 6점 외 캔버스에 아크릴 2003

별로 구분했다. 내 처남이 같이 서있을 저 빨간색 무리, 또 반대쪽에는 일제와 타협하며 지내오다 재빨리 변신해 한민당의 전신인 '국준'같은 조직을 만들면서 기회를 노리고 있는 파란색 무리 또 한 무더기는 당연히 '건준'같은 노란색 무리였다. 나는 원래가 처갓집을 멀리 했었는데 그중에서도 학자인 장인이 이상한 뻘건 사상을 가진 그 잘난 처남을 두둔하는 것이 제일 싫어서였다. 그날 나는 8월 한 낮의 뜨거워진 대기 속에서 퍼런 무더기의 일원이 되어 저 뻘건 무리들을 철저하게 응징할 것을 예감하였다. 그 순간 나는 결심이나 하듯이 은인인 야마모토로부터 하사받은 일본 부채를 더욱 열심히 부쳐댔다.

4.19와 리승만 바로보기

 4.19 당시 나는 중학생이었다. 학교에서는 3교시가 끝나자 학생들을 운동장에 다 모아 놓았다. 우리는 3교시가 끝나자마자 김치 냄새가 물씬 나는 벤또(도시락의 일본말)를 먹어 치운 다음이었다. 우리는 시내에서 나는 듯한 어렴풋한 총소리와 무슨 소린지 알 수 없는 펑펑하고 터지는 소리를 들으며 쉬는 시간마다 복도의 창가에 붙어 서서 시내 쪽에서 나는 연기를 보면서 오전 내내 흥분한 상태로 지내고 있던 터였다. 운동장에서는 월요일 아침 조회식으로 교장선생님은 우리들 학생들에게 집으로 돌아가서 일체 시내로 나가지 말고 집에 꼭 붙어 있을 것을 당부하는 훈화말씀을 하셨다.

 집에 돌아가니 아버지와 큰 형님이 시내의 상황과 리승만 대통령에 대해 또 가운을 입은 채 데모 행렬에 끼어있는 세브란스 의대 다니는 셋째 형님을 걱정하는 투로 이야기하고 계셨다. 어른들이 그러거나 말거나 나는 동네 아이들과 함께 벌써 서울역쪽으로 달려가고 있었다. 그런데 나는 그만 역 앞 근처에서 같이 달려가던 동네 친구들과 떨어져 혼자가 되고 말았다. 나는 대낮인데도 약간은 어두컴컴한 어느 골목에 들어서 있었다. 담배를 꼬나물기도 한 야한 차림의 언니들이 여기저기 눈에 띄었다. 그네들도 시내 쪽에서 들리는 소리와 치솟는 연기를 바라보면서 몇 사람씩 모여 수군대고들 있었다. 나는 이 동네가 시내학교를 다니는 동네 형들한테서 들었던 바로 그 양동이라는 것을 알았다. 한참 사춘기 때의 호기심으로 꽉 차 있던 나로서는 참새방앗간 드나들듯이 괜히 들락날락하며 그 근처에서 시간을 보내고 나서야 다시 남대문 쪽으로 달려갈 수 있었다.

 며칠 후에 나는 리승만 대통령이 하야한다는 라디오 방송을 들었다. 왠지 떨리는 듯한 그의 독특한 목소리를 들으며 나는 눈물을 흘리고 말았다.

 내가 하야 소식에 눈물을 흘렸던 그 리승만에 대해서 그가 해외에서 독립 운동 못지않게 미국을 등에 업고 친일파들과 함께 엄청난 독재 권력을 휘둘렀다는 것을 알게 되고 그를 다시 보게 된 것은 한참 뒤의 일이다.

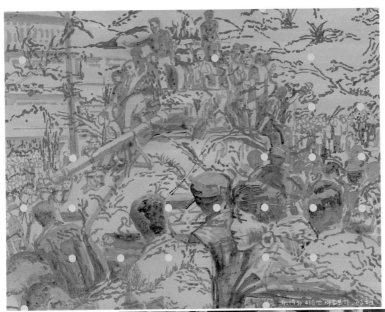

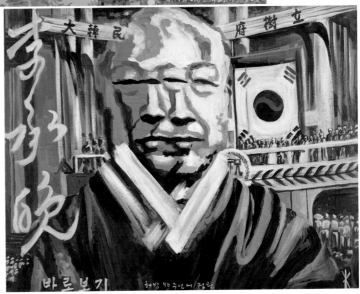

4.19와 이승만 바로보기 117×91cm (×2) 캔버스에 아크릴 2004

내가 긴급조치위반으로 재판받던 날

며칠 전 특별 면회가 허락되어 면회실에서 만난 어머니는 눈물만 흘리셨다. 눈물을 집어 짜면서도 간혹 집안이야기를 하셨는데 아버지는 그예 몸져누워 계시단다. 누이동생은 나 때문에 대학갈 생각은 엄두도 못 내고 시골에 쳐박혀 지내다가 달포 전쯤 말도 없이 서울로 올라간 것을 나중에 한 동네 친구인 순천댁 명자가 일러줘 알았단다. 넷이나 되는 밑에 누이동생들한테는 나중에 내가 벌어서 어떻게 해 보겠지만 아버지에게는 정말 면목이 없었다. 아버지는 내가 S대학에 합격하자 집에 있던 논마지기와 소를 처분했을 뿐만이 아니라 당신 친가 집안을 돌아다니며 학자금 외에 서울 살림에 필요한 돈을 받아오셨다. 말이 찬조지 구걸이나 다름 없었다. 아버지는 나한테 직접 말씀하신 적은 없지만 빨치산으로 지리산에 입산했던 가까운 집안의 한 사람 때문에 아버지까지 사상을 의심받고 있는 터여서 내가 서울로 떠날 때는 물론이거니와 종종 서울 오셔서 기회 있을 때마다 나에게 제발 데모만은 하지 말라고 신신당부하셨다.

그런데 오늘 나는 이렇게 재판을 받으러 법정엘 출정하고 있다. 오늘 출정에는 유학생 간첩단 사건으로 고문조사를 받다가 옆에 있던 난로를 껴안아 심한 화상을 입은 서승씨 등과 함께였다. 그는 화상에 심하게 일그러진 얼굴을 가리려고 색안경을 끼고 있었다. 나는 그를 보면서 박정희의 구로메가네(검은 안경의 일본말-우리는 그 당시에 우리에게 남아있던 일본말을 별 생각 없이 자주 사용하곤 했다)를 떠올렸다. 그는 고속도로 준공식과 미국에 가서 존슨 대통령을 만날 때는 물론 심지어는 농민의 아들을 자처하며 행사용 벼베기하러 들녘에 나가서도 그 검은 안경을 즐겨 썼다. 나는 그가 다카기 마사오(박정희의 일본식 이름)로서 일본에 충성을 다하다가 이제는 미국식 스타일로서 미국에 잘 보이려고 때를 가리지 않고 그 검은 안경을 쓴다고 생각했다. 그런 엉뚱한 생각을 하고 있는 사이에 벌써 우리 일행은 법정에 들어서고 있었다. 그 검은 까마귀들(그 당시는 중정 요원들이 재판 때 마다 거의 방청석을 반 이상 점거하고 한껏 위압감을 조성하고 있었다)이 진을 치고 있는 그 법정에 말이다. 나는 그 법정에만 들어서면 밤마다 시달리던 그 삐걱대는 이상한 유신의 소리에 다시 시달린다.

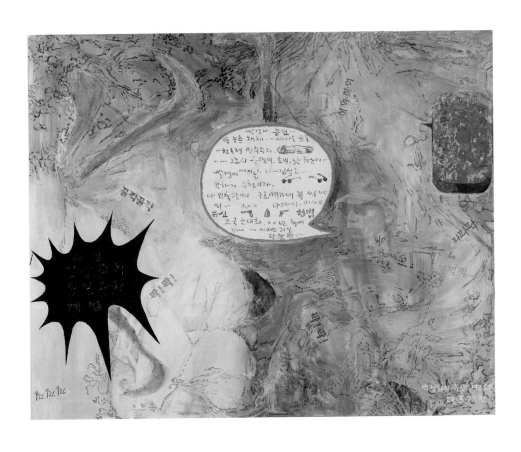

박정희와 유신이 내는 소리 130×162cm 캔버스에 아크릴 2003

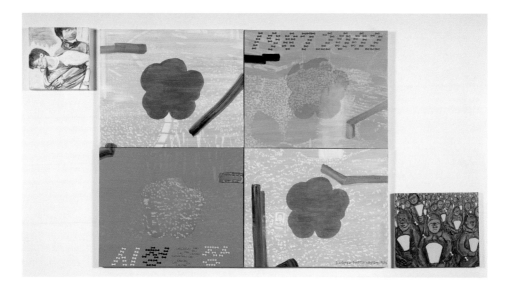

시청 광장의 촛불 집회에 참가하던 날

나는 지금 초겨울의 차가운 날씨 속에 촛불을 밝혀들고 시청앞 광장에 서서 지난 일년을 회상하고 있다.

나는 2002년 2월 말부터 그동안 미루어왔던 연구년 교수로 9.11테러가 일어났던 바로 그 맨해튼에서 몇 개월을 보냈었다. 영어가 서투른 나로서는 별로 내키지 않는 미국행이었는데 입국장에서부터 특히 유색인들만 골라 신발까지 모조리 벗겨 조사하는 바람에 부시가 말한 대로 내가 마치 '악의 축'에서 온 듯한 느낌마저 들었다.

미국으로 떠나기 전 새해에 나는 2002년은 모든 게 달라지리라 예감했었다. 그것은 전혀 근거 없는 공상이 아니었다. 그 해 있을 최대의 이슈 대선의 시작이 이전까지는 볼 수 없었던 전혀 새로운 방식으로 출발했기 때문이다. 바로 그것은 민주당이 내놓은 대선후보의 '국민경선' 제도였다. 나도 우리 딸들의 도움을 받아 함께 인터넷으로 이 제도에 참여했다.

그리고 나는 미국에서 그 경선의 결과를 알았다. 내가 바랐던대로 됐으며 그 다음엔 잇따라 월드컵으로 우리 대표팀이 4강까지 올라갔는데 맨해튼에서도 서울의 시청앞 광장에 모인 시민들과 똑같은 박자와 똑같은 호흡으로 응원을 하며 들떠 지냈었다.

이제 87년의 6.10항쟁의 바로 그 현장에 다시 서서 나는 '한열이를 살려내라'와 '미선이 효순이를 살려내라'는 함성 사이를 왔다갔다하고 있었다. 또 주위의 어린 여학생들과 팔짱을 끼고 그들과 함께 노래를 부르며 금년은 젊은 사람들의 감성혁명(마르쿠제 같은 사회학자들은 '68 학생혁명을 억압으로부터의 해방을 일컫는 Eros Effect로 설명한 바 있다)이 일어난 특별한 해라는 것을 실감했다. 나는 또한 내 주위의 어린 여학생들이 꽂은 머리핀을 보면서 100여 년 전 전봉준을 체포 압송할 때 사진 찍힌 사람들한테 나타났던 바로 그 '근대의 씨앗'(전봉준이 압송되던 날 참조)이라는 생각을 하고 있었다.

6.10 항쟁과 2002년의 시청광장 91×73cm 4점 외 캔버스에 아크릴 2003

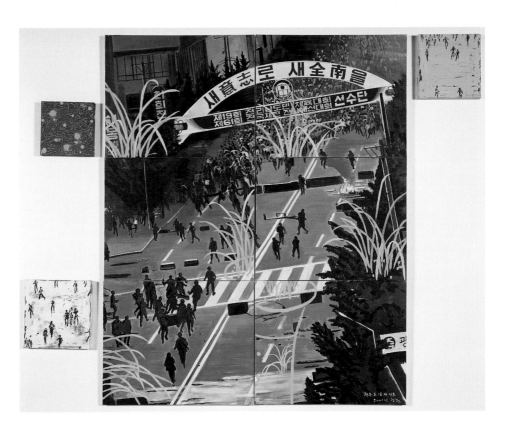

5.18 광주 민주화 운동과 난초

5.18 당시 신문 방송에서는 볼 수 없었던 떠돌아다니는 여러가지 흉흉한 소리에 나는 어찌할 바를 몰랐다. 그때 나는 휴교령이 내려져 집에서 할 일 없이 시간을 죽이고 있었는데 우연히도 창턱에 놓아둔 난초 분이 눈에 띄게 되었다. 이 난초는 술을 좋아하는 한 선배(그는 술 마실 때 난초와 난초향기 - 그가 아무리 취해도 집 근처에서 자기 그 향기를 맡고 제대로 집을 찾아냈다는 - 외의 이야기는 아주 싫어했다)가 심심파적으로 기르던 것을 나에게 여러 포기 분양해 주었던 난초 분 가운데 유일하게 살아남은 마지막 난초 분이었다. 그런데 얼마 전부터 이 난초 분마저 잎사귀에 하얀 깍지벌레가 끼더니 그 해에는 그예 꽃을 피우지 못했다. 그 이후로 이 난초는 계속 꽃을 피우지 못하고 겨우 겨우 살아 있는 듯했다. 그러다가 21년이 지난 지금 모처럼 꽃을 피웠다. 나는 지금 이 난초의 꽃향기와 가느다란 잎 사이로 희미하게 건져 올린 5.18의 기억들, 그 기억의 조각들을 짜맞추고 있다.

광주 5.18과 난초 91×73cm 6점 외 캔버스에 아크릴 2001

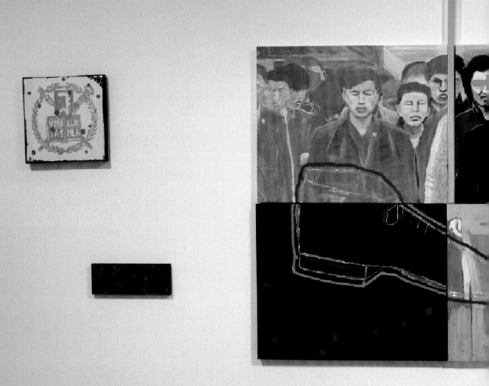

1965년 서울, 서울대. 한일회담 반대 데모 행렬 가운데 73×91cm （×6점 외）캔버스에 혼합매체 2006 부산비엔날레

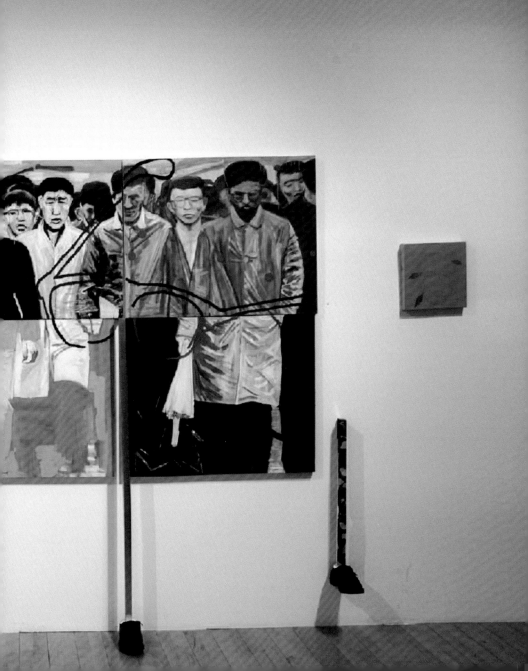

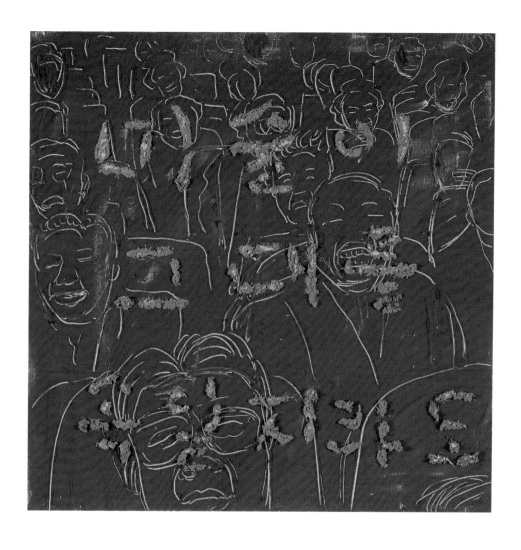

미술이 그대를 속일지라도 60×60cm 판넬에 아크릴 1997

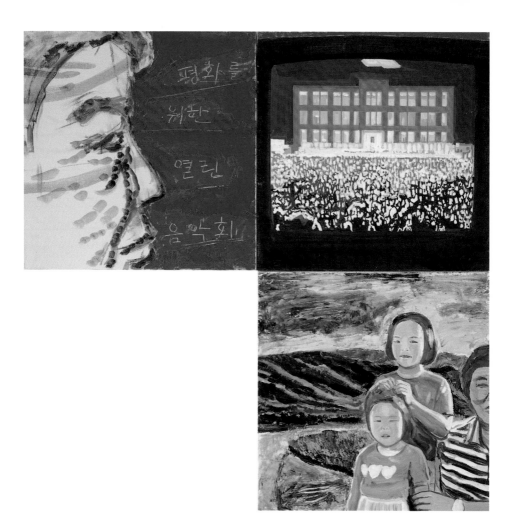

미술이 그대를 속일지라도-노동당사에서의 음악회 60×60cm 3점 판넬에 아크릴 1997

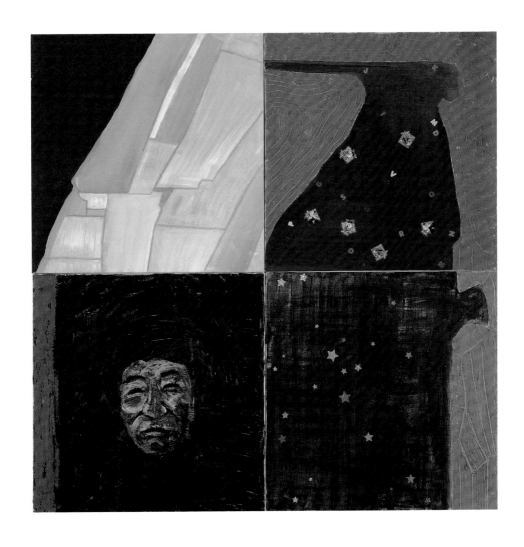

미술이 그대를 속일지라도-자화상이 있는 풍경 60×60cm 4점 판넬에 아크릴 1997

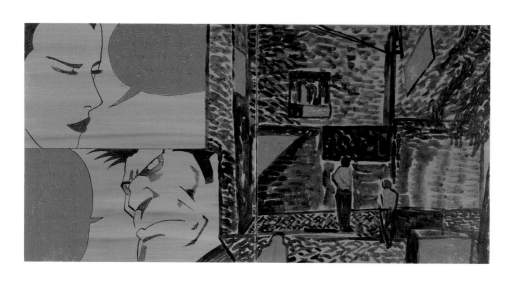

미술이 그대를 속일지라도-만화 60×60cm 2점 판넬에 아크릴 1997

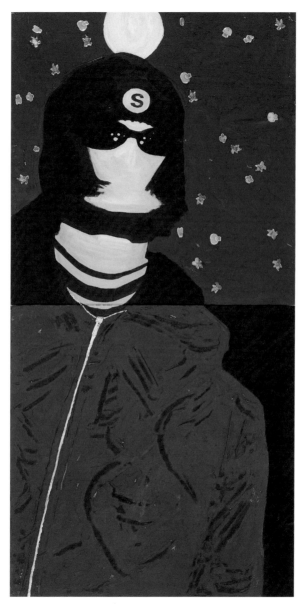

서태지 60×60cm (×2점) 판넬에 유채 1997

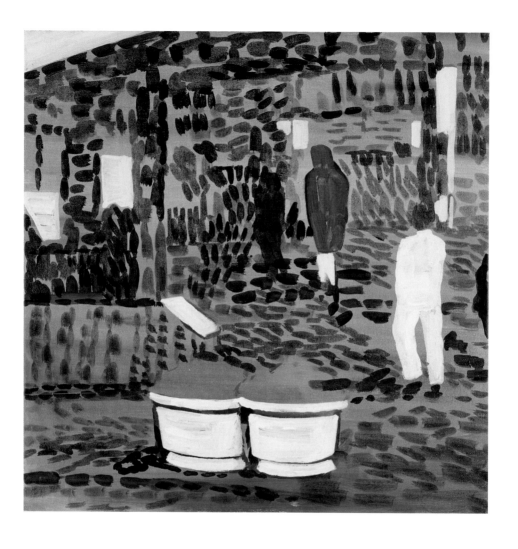

미술이 그대를 속일지라도-거리 풍경 60×60cm 판넬에 아크릴 1997

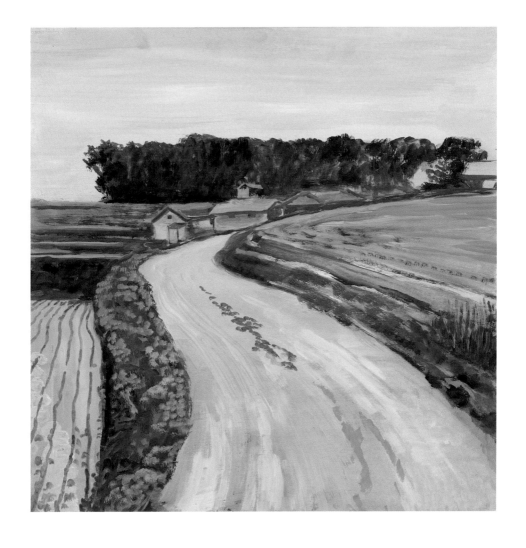

미술이 그대를 속일지라도-길 60×60cm 판넬에 아크릴 1997

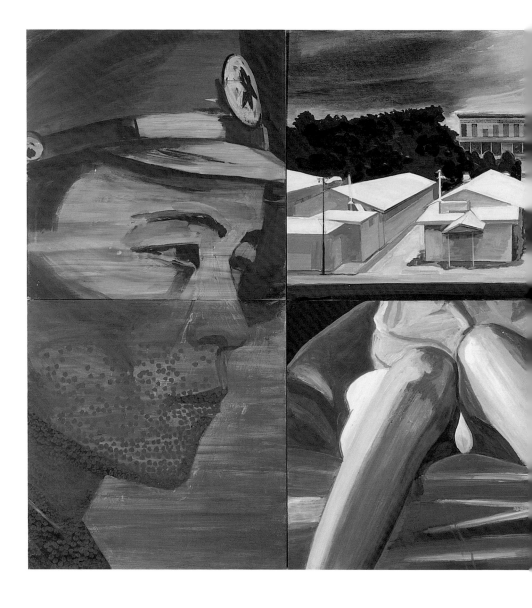

판문점 60×60cm 8점 판넬에 아크릴 1997

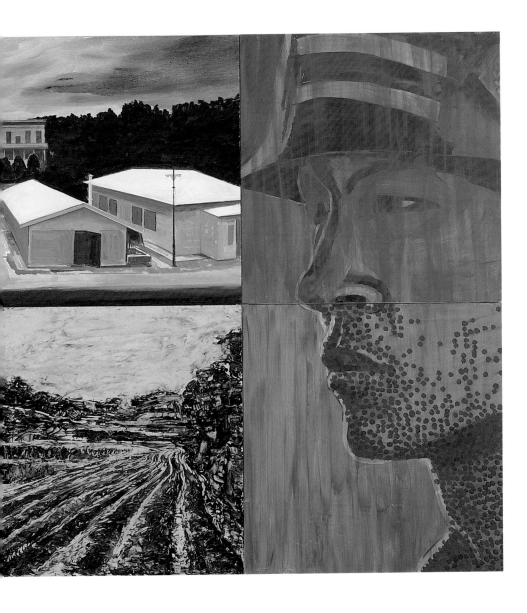

미술이 그대를 속일지라도-꽃 60×60cm 판넬에 아크릴 1997

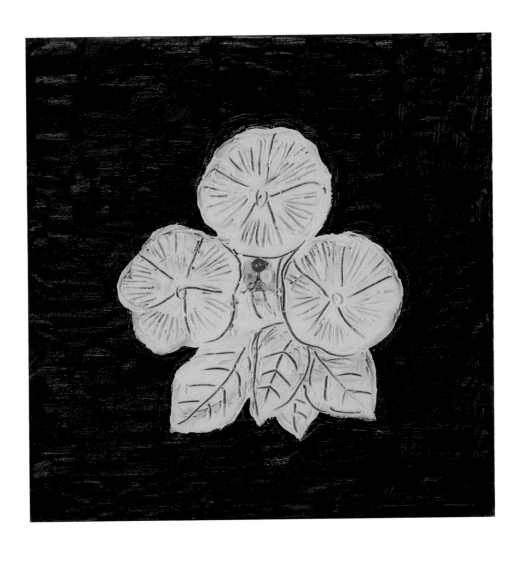

미술이 그대를 속일지라도-경찰꽃 60×60cm 판넬에 아크릴 1997

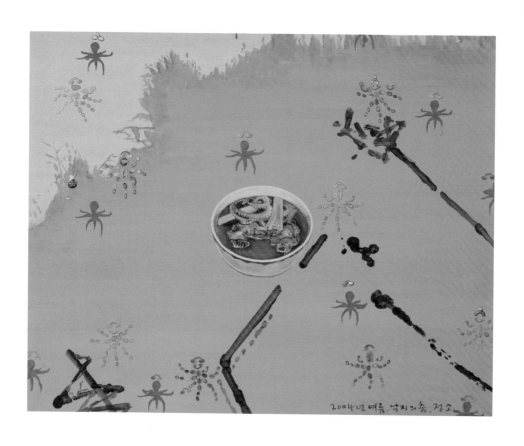

낙지의 꿈 73×91cm 캔버스에 아크릴 2004

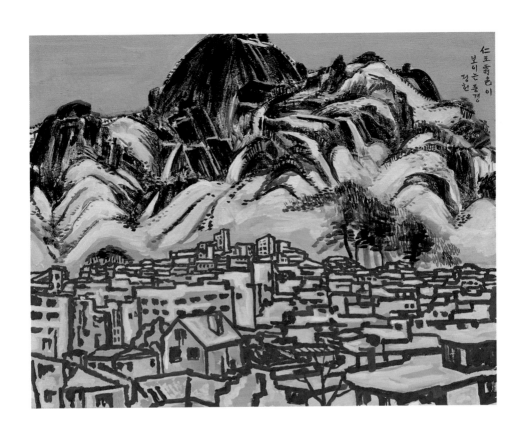

仁王霽色이 보이는 풍경 90×116cm 캔버스에 아크릴 1993

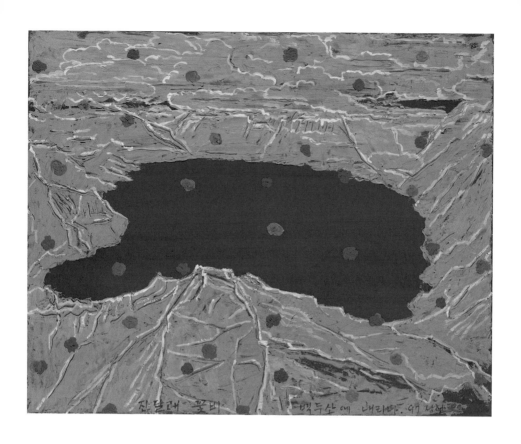

진달래 꽃비 백두산에 내리다 91×136cm 캔버스에 아크릴 2000

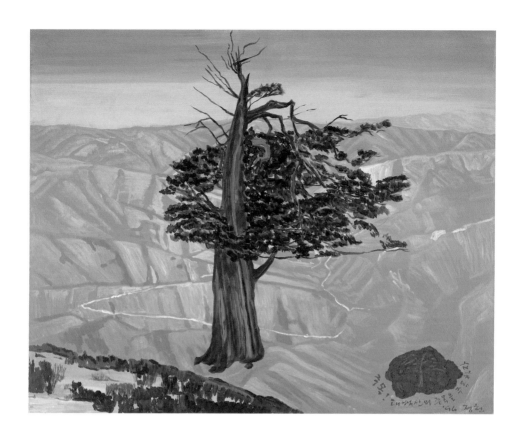

주목! 태백산의 주목나무를 주목하자 131×162cm 캔버스에 아크릴 1996

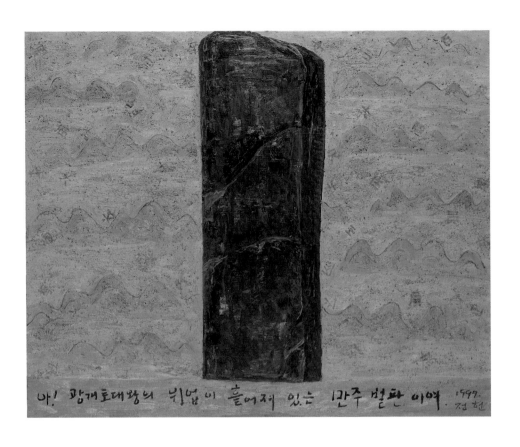

아! 광개토왕… 91×136cm 캔버스에 아크릴 1993

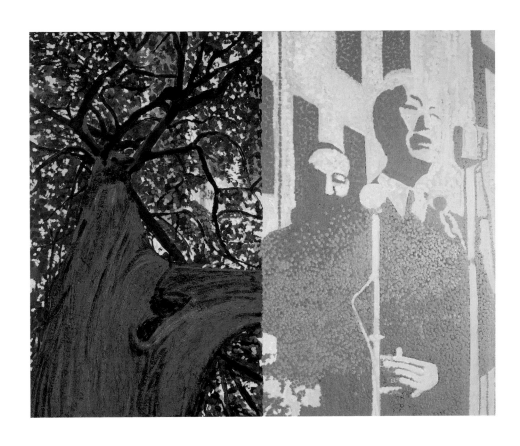

고목과 거목 60×92cm 캔버스에 아크릴 1997

너에게 나를 보낸다

너에게 나를 보낸다
120×480cm 네온과 혼합매체
1995

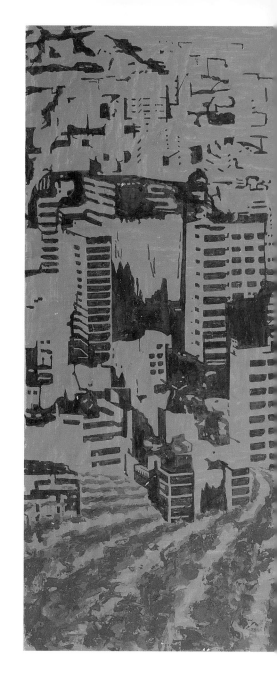

서울의 찬가 160×205cm 캔버스에 흙, 먹 1993

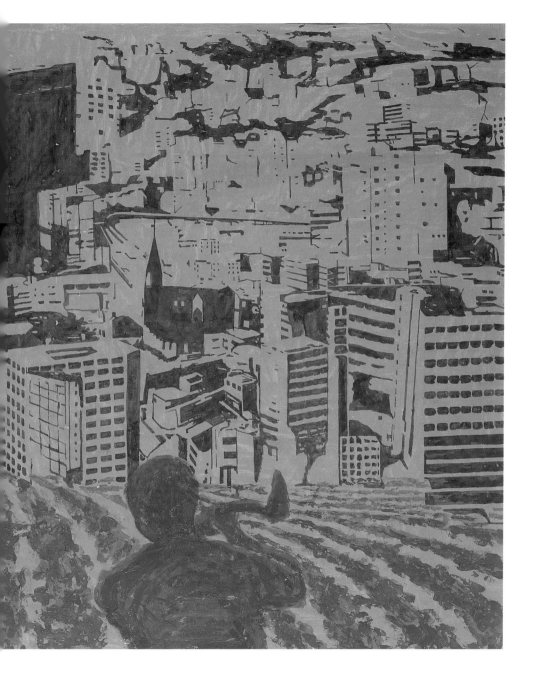

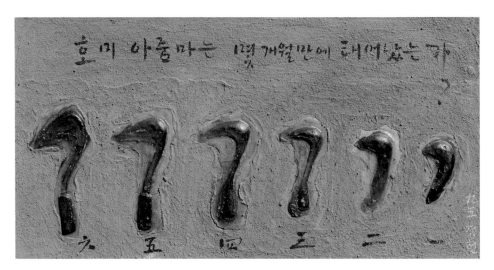

호미 아줌마 60×120cm 판넬에 혼합재료 1995

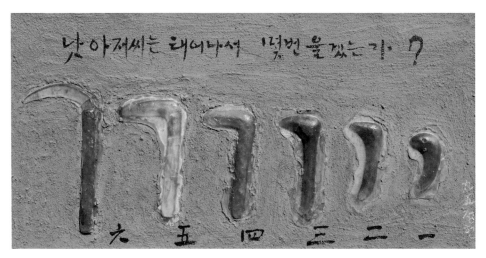

낫 아저씨 60×120cm 판넬에 혼합재료 1995

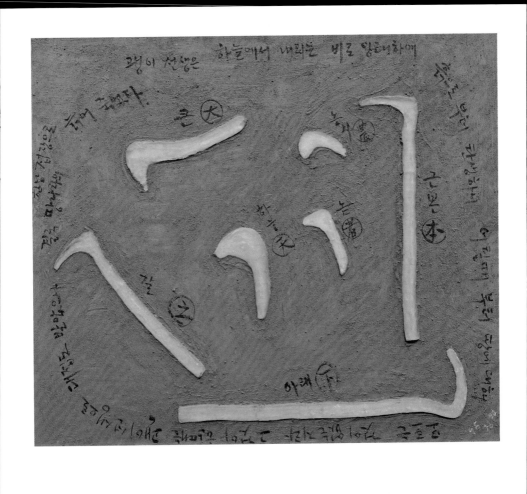

곡괭이 선생 140×140cm 판넬에 혼합재료 1995

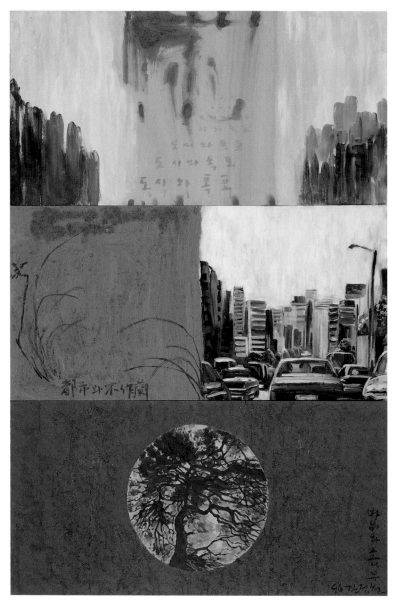

도시 그리고 소나무 120×180cm 합판에 아크릴 1996

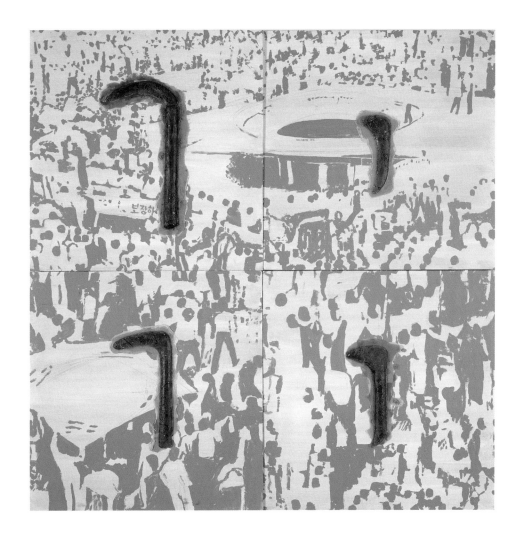

5.18 광주 민주화운동-문화대축제 60×60cm 4점 판넬에 아크릴 1997

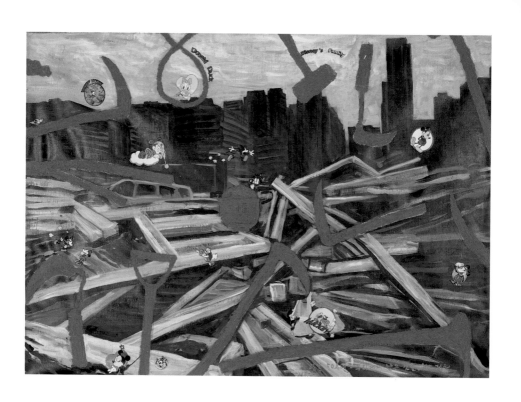

광복 50주년 우리에게 남은 것들 100×131cm 캔버스에 아크릴 1995

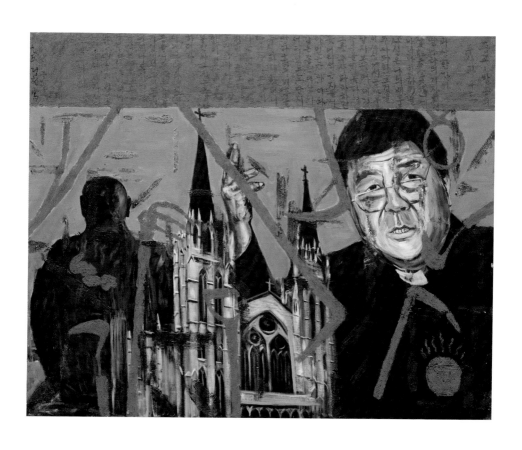

종교 130×162cm 합판에 아크릴 1995

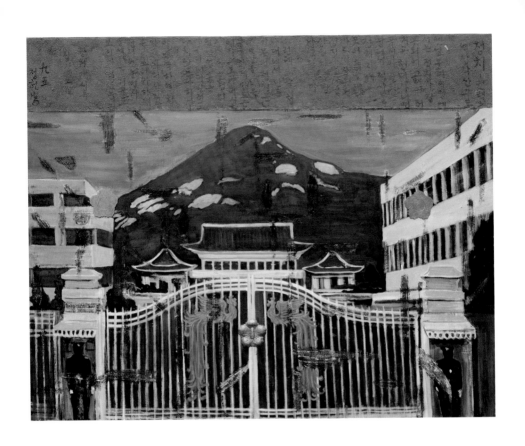

정치 130×162cm 합판에 아크릴 1995

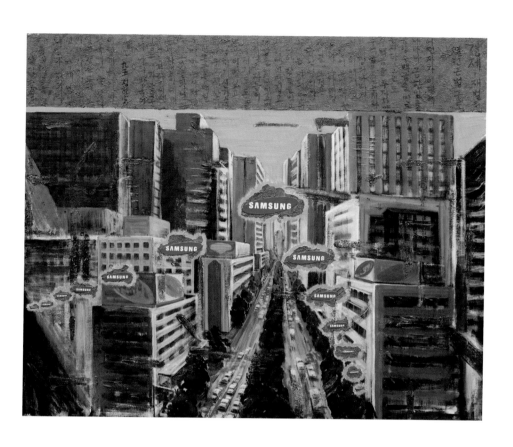

경제 130×162cm 합판에 아크릴 1995

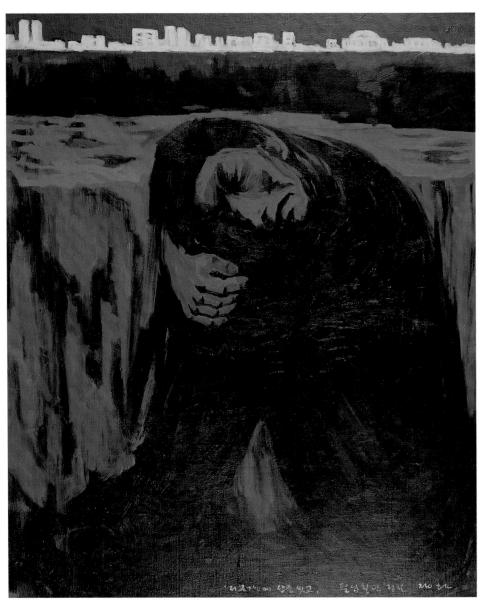

저문강에 삽을 씻고 73×60cm 판넬에 유채 1987

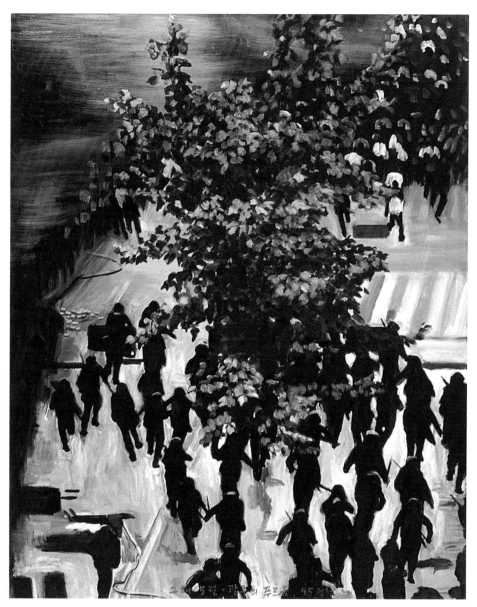

그해 오월 광주의 푸르름 162×131cm 캔버스에 아크릴 1995

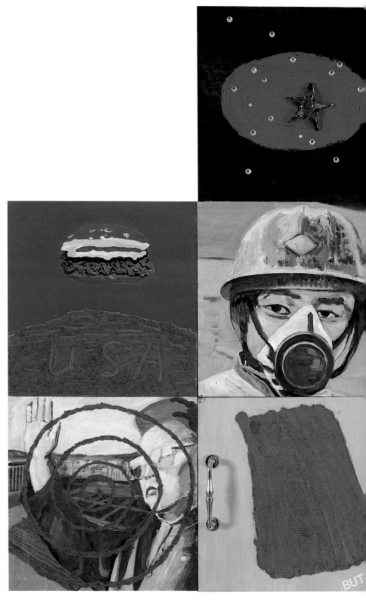

1996년에 대한 희미한 기억들-AD2019 60×60cm 10점 판넬에 혼합재료 1996

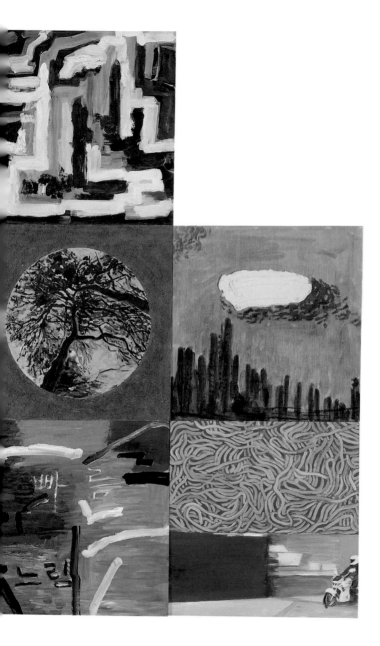

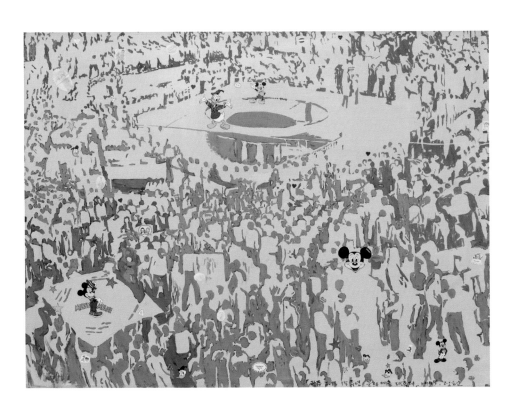

광주 민주화운동 문화대축제 100×136cm 캔버스에 아크릴 1996

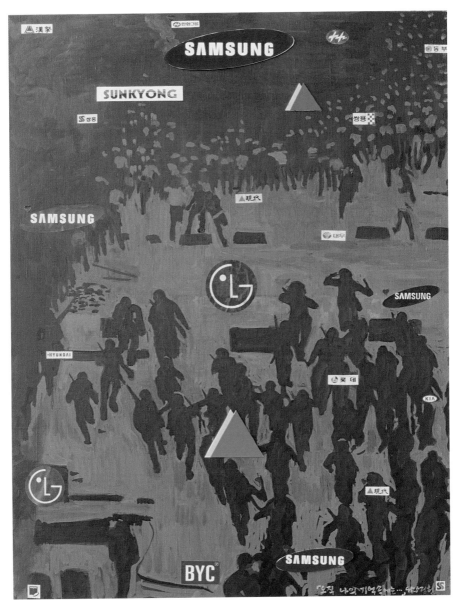

오직 나의 기억 속에는 91×116cm 캔버스에 아크릴 1996

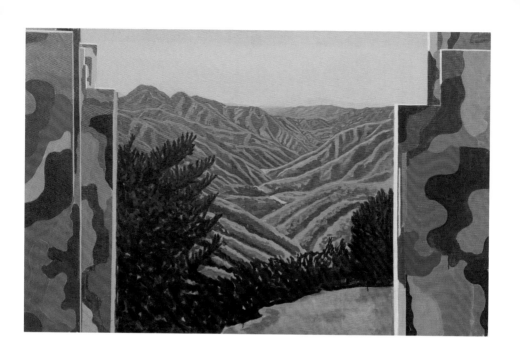

비무장지대 100×136cm 캔버스에 아크릴 1993

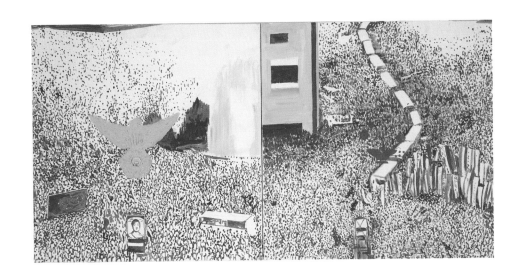

이한열 장례식-시청앞 60×92cm 판넬에 아크릴 1997

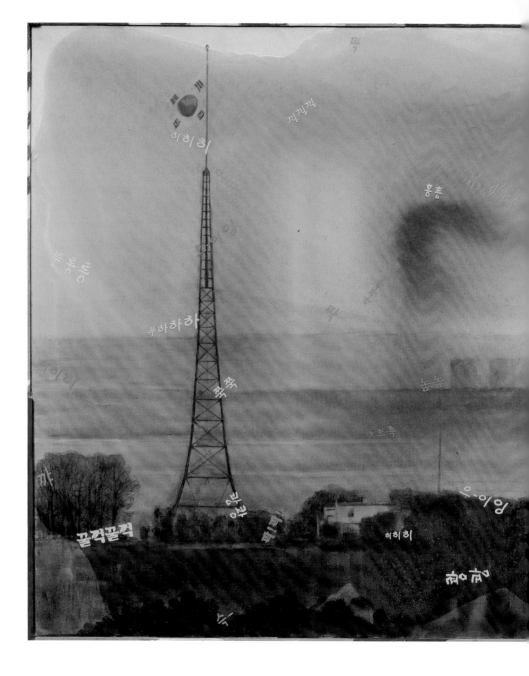

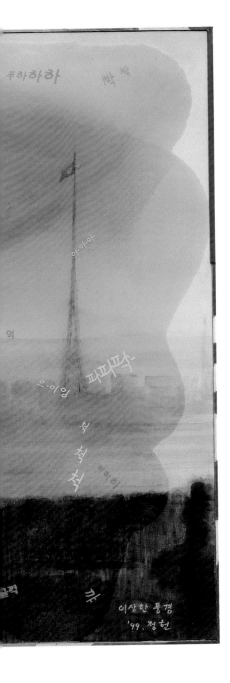

이상한 풍경 131×162cm 캔버스에 아크릴 1999

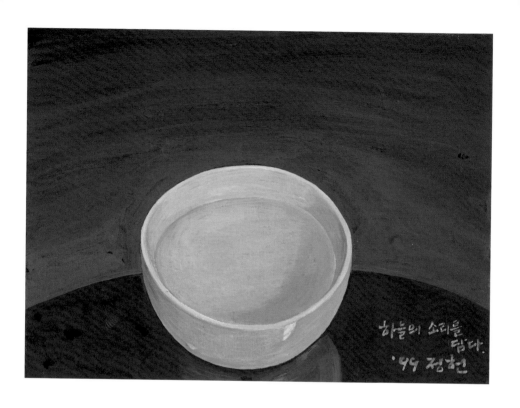

하늘의 소리를 담다 35×45cm 하드보드에 아크릴 1999

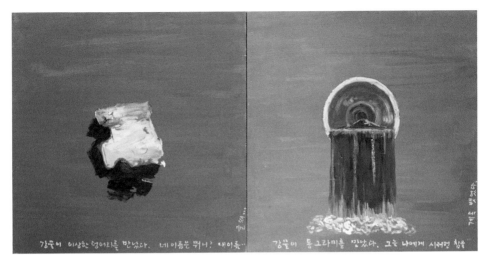

강물이 만난 것들 60×60cm (×2점) 판넬에 아크릴 1997

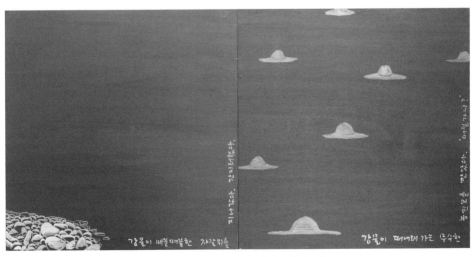

강물이 만난 것들 60×60cm (×2점) 판넬에 아크릴 1997

땅의 길, 흙의 길

땅과 흙을 그리면서

김정헌

지난번 개인전을 치른 지가 한 오 년 되는 모양이다. 그때나 지금이나 그리고 나 자신이나 사회가 어수선하기는 마찬가지다. 뭐 달라진 게 없다. 그 당시는 6.10민주 항쟁과 6.29선언, 87년 대통령선거를 겪고 올림픽을 막 치르고 난 다음이다. 그 때도 긴가민가 모든 것이 뒤죽박죽인 채로 상당히 흥분한 상태에서 전시회를 치뤘던 기억이 난다. 뭔가 실낱같은 희망을 품었던 나 자신이 혐오스러웠고 그러면서도 끝내 그 희망에 연연하면서 지금까지 지내온 터이다. 사실 그 희망의 정체도 뚜렷하지는 않다. 그 희망을 구태여 확인한다면 그것은 아마도 건강한 시대와 밝은 사회의 도래였을 것이라 짐작된다. 좀 더 구체적으로는 건강한 삶과 건강한 미술이었을 것이다. 그러한 희망과 기대와 낙관이 민족미술로 옮아간 것일까? 지금도 그렇지만 나에게는 한 번 희망을 건 것에 대해 끊임없이 집착하는 버릇이 있다. 그동안 '민'자 돌림 재야활동, 특히 민족미술협의회 일에 나 나름대로 열심히 뛰었다. 어떤 친구들은 내가 체질이나 능력이 안 되는데도 그렇게 열심인 것을 보고 혀를 차기도 했다. 그러나 내가 좋아서 하는 것을 어쩌랴.

그러면 내가 80년도 후반에 모든 것을 걸었던 민족미술이란 과연 무엇인가? 민족미술은 무엇을 그려야 하고 어떻게 그려야 한다는 어떤 전형이 있는 것이 아니다. 내가 가진 것 같은 그 작은 희망과 기대와 낙관을 같이 뭉쳐서 빚어야 할 하나의 이상이며 목표인 것이다. 작고 볼품없는 생각들이지만 그것들을 모아서 큰 흐름들을 만들 수 있지 않을까. 그러나 한편으로는 우리들이 정한 그 이상과 목표라는 것들도 따지고 보면 너무 편협하고 편의적으로 규정했다는 생각이다. 다시 말해 너무 모든 것을 우리 중심의 세계에서 바라본 것이다. 내가 바라보는 세계와 미술이 있고 또 다른 사람이 바라보는 또 다른 세계와 미술이 있는 것이 아니다. 어차피 세계와 그것 안에서 이루어지는 미술은 하나일 수밖에 없다. 그림의 내용, 그리는 방법, 그려진 그림이 화랑이나 전시장에서 관객들과 만나는 방법과 그것이 읽혀지고 전달되는 감동들이 사람들마다 다른 것이 아니다. 궤변일지 모르나 그것은 통합된 하나의 세계일 수밖에 없다. 꽃만 그리는 화가, 누드만 그리는 화가, 민중만을 그리는 화가, 심지어는 귀만 만드는 조각가, 엄지손가락만 만드는 조각가 등등 모두가 각각 분리된 세계에서 놀고 있다. 관객들도 그렇게 특징지어진 미술을 일반적으로 좋아한다. 개성이라는 이름으로, 그러나 꽃과 누드와 민중과 귀와 손가락은 분리되어 존재하는 게 아니다.

그것은 통합된 하나의 세계 안에서만 진짜 꽃도 되고 민중도 되는 것이다. 그래서 나는 꽃을 안고 있는 민중을 그리고 싶은 것이다. 땅과 흙은 이런 마음에서 그리게 된 것이다. 땅과 흙, 땅과 흙은 어떤 차이가 있는 가? 선문답 하듯이 '땅은 땅이요, 흙은 흙이로다'가 아니다. 구태여 구분을 하자면 땅은 소유의 개념이며 역사적이고 현실적인 문제다. 땅이 지니는 소유 개념 때문에 이 세상에 온갖 갈등과 반목, 전쟁과 피 흘림이 생긴 것이 아닌가. 모든 계급과 계층의 문제도 또한 생산과 발전, 성장과 개발이라는 것도 따지고 보면 전부 땅의 문제에서 기인한다. 땅이 인간들의 삶의 양식을 규정짓는 것이다. 그런데도 인간들은 땅을 관리한다고 한다. 인간들은 바로 그 땅 위에 살면서도 땅을 지배하고 착취하려고 하는 것이다. 땅에 대한 개념에 비해 흙이라는 문제는 보다 포괄적이고 철학적이며 원초적인 물질의 개념과 관계되어 있다. 땅을 많이 가지고 있으면 문제가 되지만 흙을 많이 가졌다고 해서 문제가 생길 것은 없다. 흙으로 집을 지었다고 누가 시비를 걸지 않을 것이다. 땅이 많은 지주는 있어도 흙이 많은 지주는 없다. 흙은 순수한 생명체들이 만들어지는 바탕이다. 단순히 성서의 해석으로서만이 아니고 흙은 생명체를 구성하는 물이나 공기같이 자연의 일부인 것이다. 이번 전시는 땅과 흙이 통합된 세계를 꿈꾸는 나의 단순한 의도에서 비롯된 것이다. 흙으로 된 꽃, 흙으로 된 나비와 새, 흙이 있는 땅… 이런 것들이다.

그동안 '민'자 돌림 집안에서 지내다 보니 제대로 그려 놓은 그림이 없다. 게으른 탓도 있지만 워낙 기금마련전 인기작가(?)가 되다 보니 더욱 그림이 남아 있지 않다. 버릇처럼 국민학교 학생들 밤새워 숙제하듯이 이번 전시회를 준비했다. 어떻게 보면 '땅과 흙'이라는 주제도 숙제 이름같이 붙인 것이 아닌가 싶다. 그러나 그렇지는 않다. 땅과 흙의 문제가 88년 개인전부터 지금까지 밑바탕에 깔려 있었던 것은 틀림없다. 그 당시에 그린 그림들은 그 때의 사회적 분위기 즉 '비판적 인식'(88년 전시회 때의 김윤수의 서문 중에서)이 어쩔 수 없이 강하게 자리잡을 수밖에 없었다. 땅의 사회적 문제에 너무 집착했던 것이다. 단순한 풍경도 어떤 힘의 문제와 결부시켰다. 그런 의미에서 이번 그림들은 흙 위의 생명체들 그리고 그들의 조화로운 삶을 그려 보려고 했다. 볼품없는 야산, 삐뚤어진 소나무, 들풀과 잡초처럼 살아온 농민들, 그들의 밥상머리에 놓인 소주 한 잔과 이제는 농기계들에 밀려 헛간 벽에서 녹슬어 가는 농기구들, 낫과 호미와 곡괭이들, 이 농기구들 같이 아슴푸레 잊혀져 가는 이들의 살아온 내력들, 이러한 내력들이 널려있는 땅과 흙…등등.

작고 하찮은 것들, 쓰레기처럼 버려져도 할 말이 없는 보잘 것 없는 모든 것들을 주목하자! 작고 하찮은 것들이지만 흙 위에서 조화롭게 살아 가는 모든 생명체들에게서 배우자! 이들에게 흙의 생명력을 또는 예술적 감동을 부여하자! 처음엔 이렇게 거창하게 시작한 것이다. 그러나 시간이 지날수록 왠지 마음이 편치가 않다. 괜히 뒤가 켕긴다. 김종철의 『녹색평론』을 읽고 신경림 시인, 김지하 시인, 소설가 김성동 등과 그림에 대한 이야기를 나누고 나서도 애매모호하기는 마찬가지다. 이 개발만능 시대에 되지도 않은 시대착오적 생각 때문일까? 나 자신이 중독과 오염이 지나쳐 무력증에 걸린 탓인가 또는 내 힘에 부치는 철학적이고 원초적 주제를 내걸었기 때문일까? 어쨌든 땅과 흙을 그려야 된다는 생각에 너무 집착하거나 강박된 것은 틀림없다. 그러나 어쩌랴 이 땅과 흙의 문제가 단순히 대상화되거나 객관화되어서는 안 되는 우리들의 삶의 실체이며 현실인 것을….

요즘 새로운 정부가 들어서서 한참들 떠들썩하다. 봄이 왔는데도 봄을 못 느낀다는 등 조자룡이 헌 칼 휘두르다가 자기 오른팔을 잘랐다는 등 심지어는 자기를 사냥개로 비유하는 자가 나타나기도 한다. 건강부회牽强附會일지 모르나 어쨌든 이 모든 요란하고 시끌벅적한 세상일들이 다 땅과 흙의 문제가 아니겠는가? 흙과 더불어 낮은 자세로 살아 갈 줄을 모르는 데서 생긴 것이 아닐까? 나는 어김없이 찾아온 봄의 향기와 흙 냄새를 깊이 들이마신다. 또 죽은 척하던 땅과 나무에서 새 순들이 눈을 쏙 내미는 것을 본다. 정말 자연의 경이 앞에서는 겸손해지고 경건해지지 않을 수 없다는 생각이다. 그러면서 봄이 왔는데도 봄 냄새를 못 맡는 사람들, 봄을 보지 못하는 사람들이 누구인가를 생각해 본다.

이번 봄에 이남규 선생과 시 쓰는 제자 정영상이 흙으로 돌아갔다. 이남규 선생의 시신 위에 흙이 뿌려지는 것을 보면서 또 정영상이가 흙으로 돌아간 단양의 물가에서 나는 분명히 내가 작아지는 것을 느꼈다. 이러한 느낌을 그림으로 그린다는 것은 불가능할지도 모른다. 다만 그림을 그려야 된다는 욕심과 그 욕심을 가진 나 자신도 결국엔 흙으로 돌아갈 것이라는 것을 알 뿐이다.

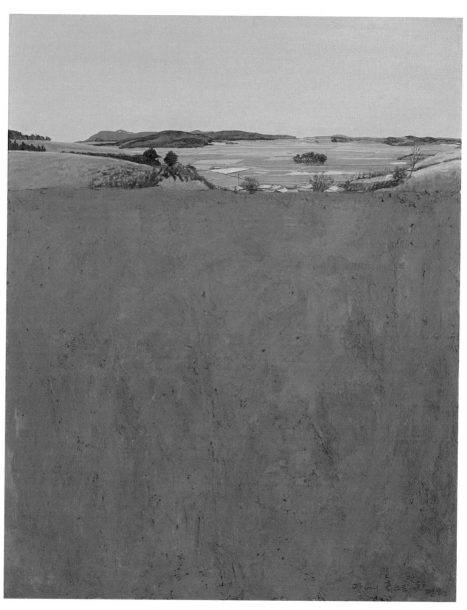

땅과 마을Ⅱ 91×73cm 캔버스에 아크릴 1993

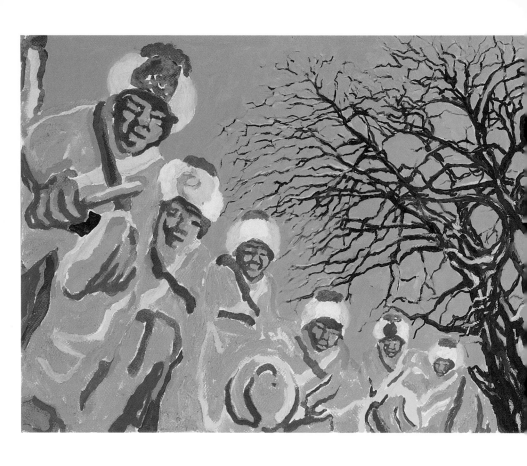

땅의 사람들 56×76cm (×2점) 종이에 유채 1992

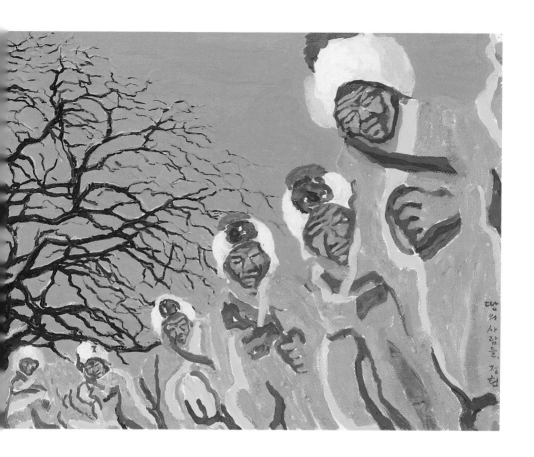

땅의
사람들,
정현

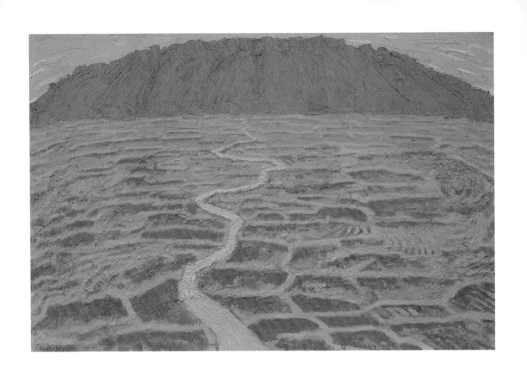

땅의 길, 흙의 길 61×91cm 캔버스에 아크릴 1993

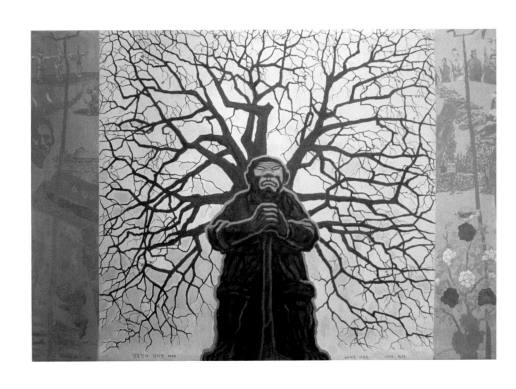

말목장터 아래 아직도 서있는… 91×116cm 캔버스에 아크릴 1995

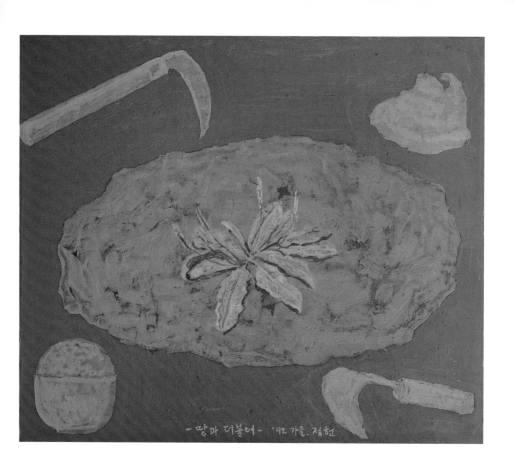

땅과 더불어 45×53cm 캔버스에 아크릴 1992

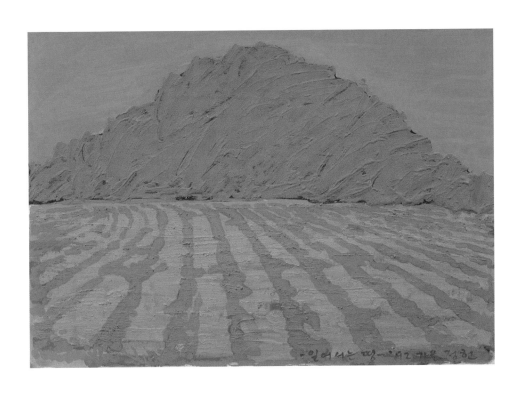

일어서는 땅 73×91cm 캔버스에 아크릴 1992

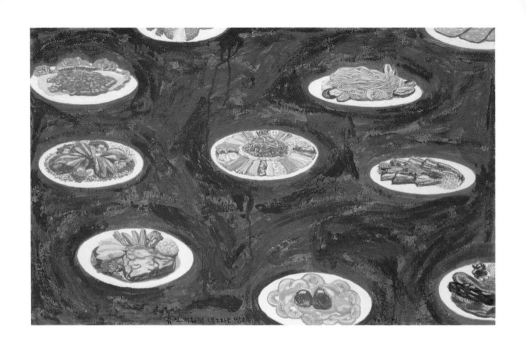

음식백화점-분노하는 땅 73×116cm 캔버스에 아크릴 1993

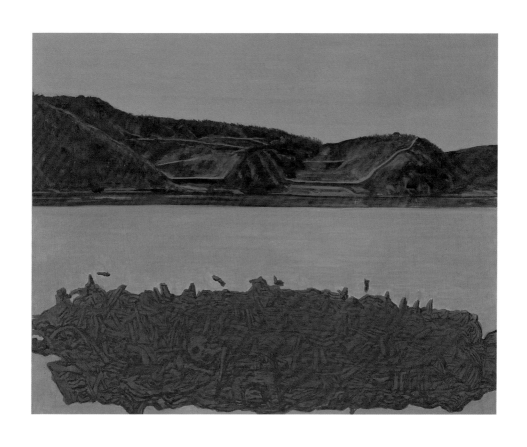

공산성이 보이는 금강 풍경 73×91cm 캔버스에 아크릴 1993

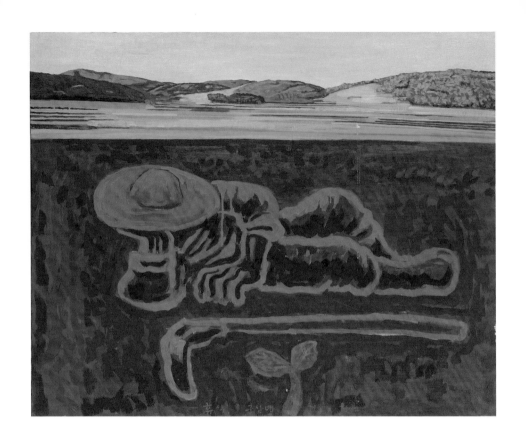

휴식 73×91cm 캔버스에 유채 1993

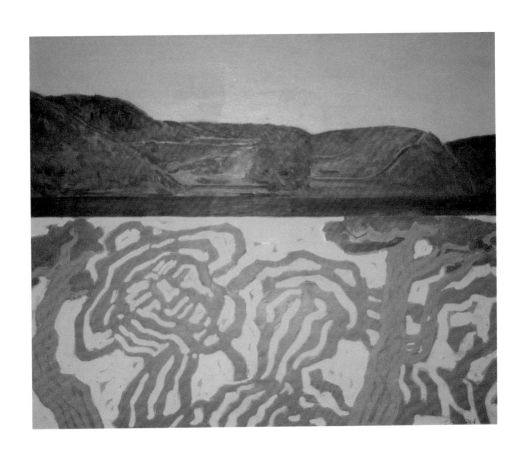

꿈꾸는 농부 38×53cm 캔버스에 아크릴 1991

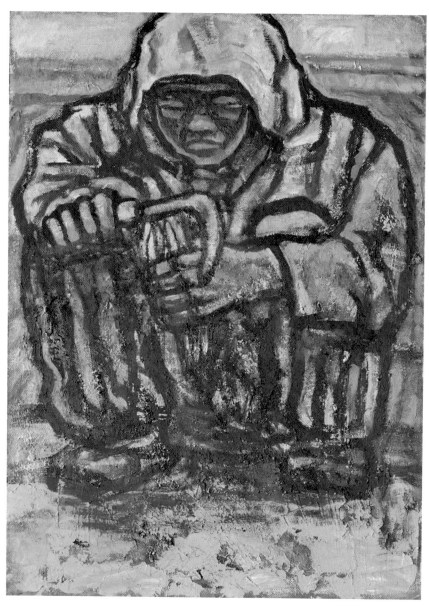

땅미륵 43×62cm 하드보드에 아크릴 1993

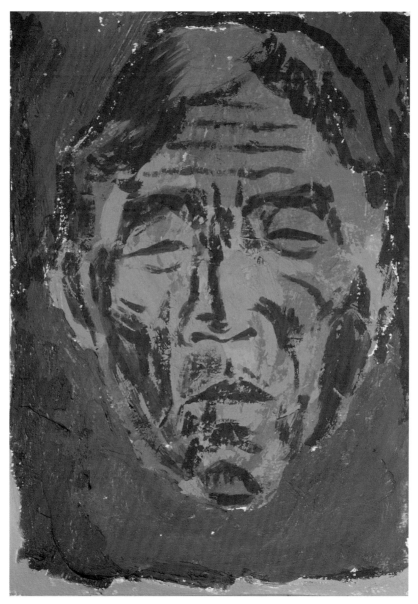

농부의 초상 37×27cm 캔버스에 아크릴, 흙 1993

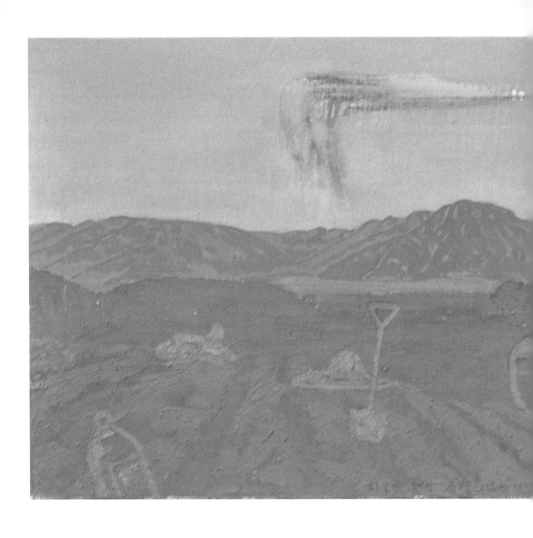

하늘에 계신 곡팽이님 65×150cm 캔버스에 아크릴 1993

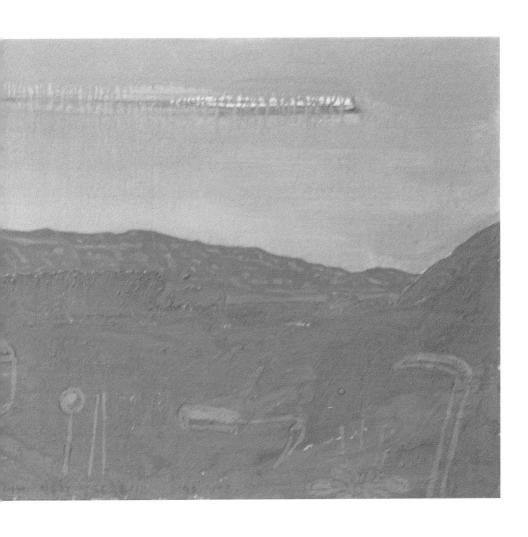

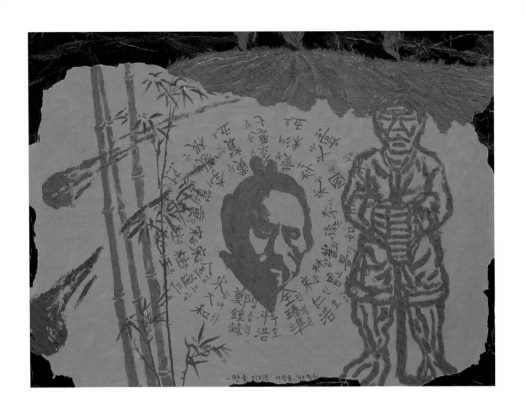

땅을 지키는 사람들Ⅱ 97×130cm 캔버스에 아크릴, 흙 1993

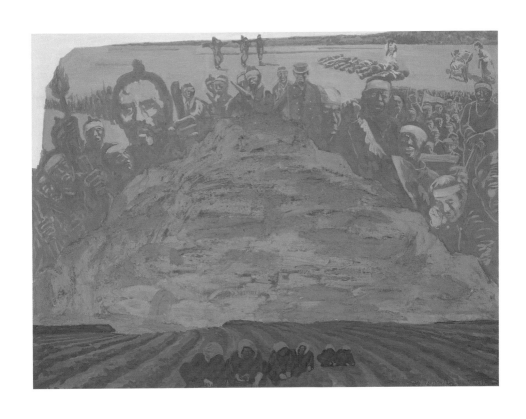

일어서는 땅 91×117cm 캔버스에 아크릴 1993

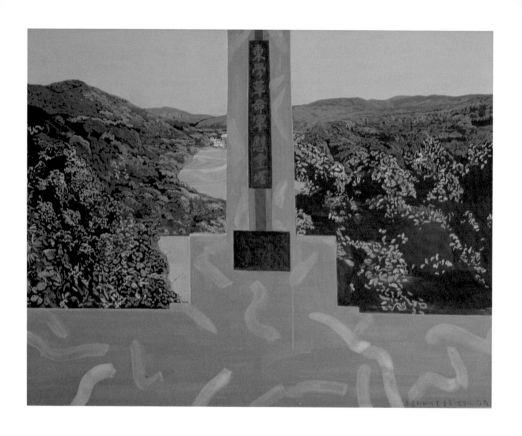

동학농민혁명-우금치 위령탑 73×91cm 캔버스에 아크릴 1993

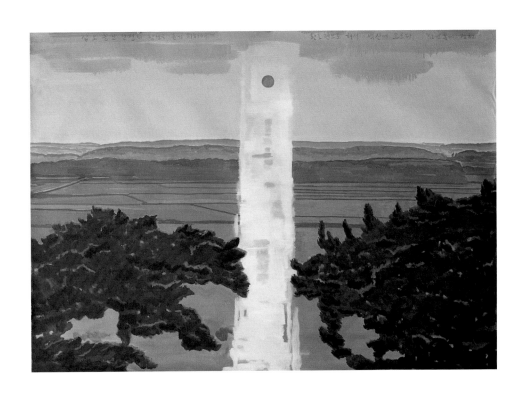

…백산에 오르다 100×141cm 캔버스에 아크릴 1992

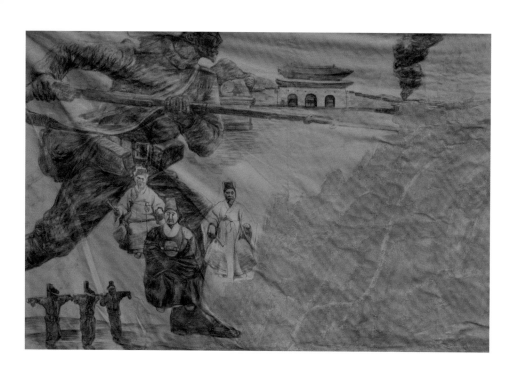

동학농민혁명-일어서는 땅 200×300cm 광목 천에 흙과 목탄 1995 (부분)

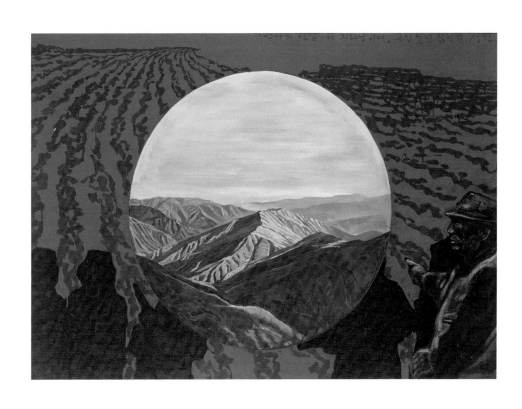

아! 지리산이여 66×134cm 캔버스에 아크릴 1991

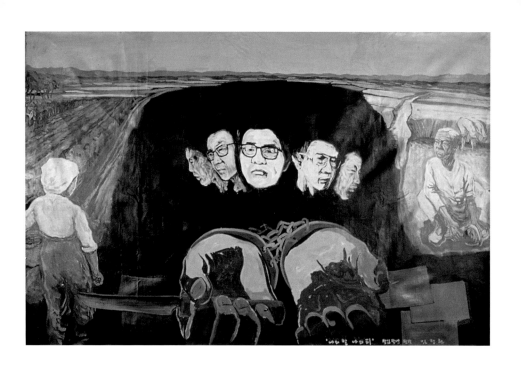

나의 칼, 나의 피 136×200cm 캔버스에 아크릴 1987

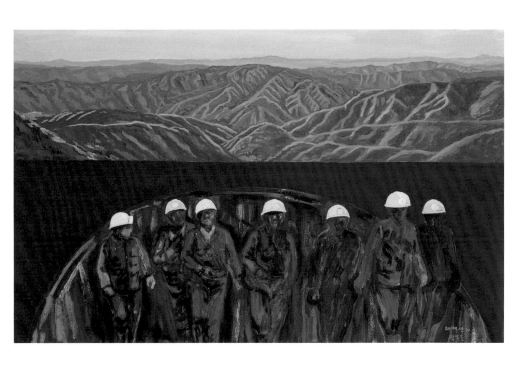

태백산과 광부들 73×117cm 캔버스에 아크릴 1993

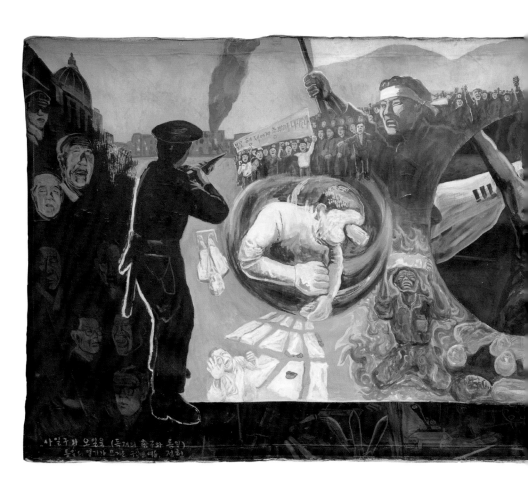

4.19와 5.16-독재의 총구와 통일 134×320cm 캔버스에 유채 1990

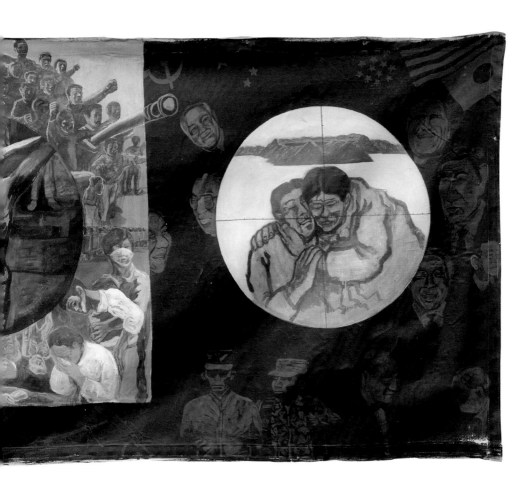

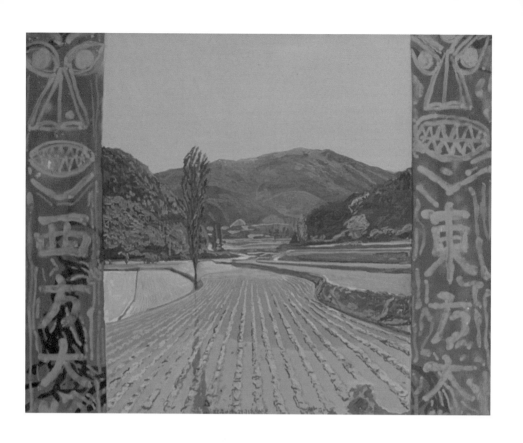

장승이 지키는 마을 73×91cm 캔버스에 유채 1988

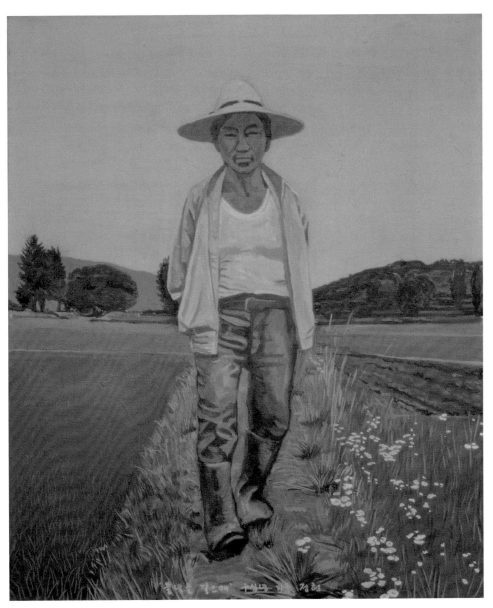

들녘을 걸으며 73×61cm 캔버스에 아크릴 1990

김정헌 작품전에 부쳐

김윤수 / 미술평론가

김정헌은 1977년에 첫 개인전을 가진 후 11년만에 두 번째 개인전을 갖는다. 그때는 30대 초반이었으나 어느덧 불혹을 넘긴 나이가 되었다. 바야흐로 흔들림 없는 자아를 확립한 때문인가. 11년은 결코 짧은 시간이 아니다. 하지만 그동안 침묵을 지켰던 게 아니고 줄곧 작품을 발표해 왔던 만큼 오랜 만에 개인전을 갖는다는 사실에 특별한 의미를 둘 필요는 없다. 우리가 주목하는 것은 현대미술을 하던 그가 지금은 당당히 민족미술을 지향하는 화가로 달라졌다는 데 있다. 김정헌의 경우 11년은 그러므로 그 개인으로서나 우리 화단으로서도 매우 의미있는 기간이 아닐 수 없다. 그것은 그가 80년대의 저 참혹과 치열의 시기를 살며 민족사 발전에 발맞추어 눈부신 자기변혁을 거듭해 온 대표적인 화가의 한사람이기 때문이다. 여기서 우리 화단이라고 말한 것은 그같은 선배화가가 일찌기 없었다는 점에서이다. 이번 개인전은 그의 그러한 과정과 궤적의 일단을 보여줌과 동시에 민족미술의 한 자락을 여는 기회가 될 것이다.

솔직히 말해서 나는 김정헌이 어떻게 그러한 자기변혁을 할 수 있었던가 하는 의문을 가질 때가 있다. 예술과 현실을 별개로 믿으며 실제로는 체제의 순응자, 역사의 방관자로 사는 것이 관행이요 전통처럼 되어있는 미술풍토에서 말이다. 선배화가들은 물론 해방 후 냉전 이데올로기와 신식민주의 문화의 세례를 받고 성장하여 지금은 화단의 중견이 된 그와 동세대 화가일수록 완고한 모더니스트가 되어 있는 점에 비추어 더욱 그러하다. 사실 첫 개인전을 가질 때까지만 하더라도 그 역시 그러한 모더니스트의 한사람이었다. 그가 자기변혁을 하기 시작한 데는 80년대의 치열한 정치적, 정신적 상황과 떼어 놓고 생각할 수 없지만 그렇다 하더라도 내면적 동기없이는 불가능했다. 그 동기가 무엇이었는가는 논외로 하고 중요한 것은 인간으로서나 화가로서 코페르니쿠스적 전환을 했다는 사실이다. 그것은 우리의 사회현실과 역사에의 눈뜸에서, 기존질서와 지배문화 그 가치체계와 사고방식에 대한 거듭된 성찰과 그것에 길들여져 온 자신에 대한 심각한 반성 요컨대 비판적 정신과 철저한 자기부정을 통해서 이룩할 수 있었다. 그것은 또 기존질서와 체제순응, 제도권의 저 안락함과 기대, 온갖 유혹을 뿌리치며 자기를 끊임없이 배반하는 일이기도 했다.

어떻든 이렇게 하여 점차 자기전환을 이룩해 갔고 거기에 따르는 갖은 질시와 탄압과 불이익을

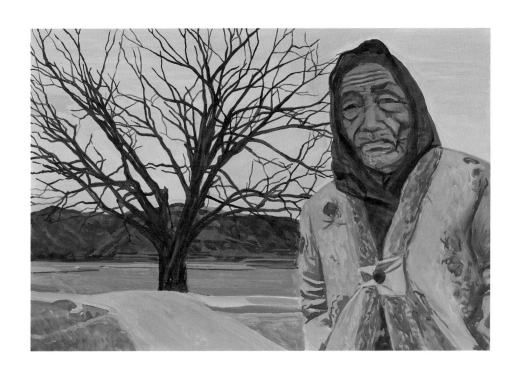

할머니와 겨울 나무 53×77cm 판넬에 아크릴 1988

감수하면서도 이제는 흔들림없는 입장과 세계관을 확보하고 있다. 김정헌은 따라서 신식민주의 문화종속, 반민중적 지배문화, 냉전 이데올로기와 분단모순을 눈감거나 회피해 온 수많은 선배·동세대 화가들과는 단연코 다르다. 뿐만 아니라 70년대의 모더니즘의 극성을 체험하고 그것을 이론과 실천 양면에서 극복한 화가라는 점에서 80년대에 나온 일군의 후배화가들과도 다르다. 80년대의 새로운 미술운동 특히 민족미술운동이 모더니즘 일변도의 제도권 미술에 충격을 가하면서 하나의 분수령을 이루고 있는 바, 그 분수령의 선두에 위치한 화가 중의 한사람이 김정헌임을 아무도 부인하지 못할 것이다.

　김정헌의 이같은 변화-자기변혁은 70년대 유신 말기 그리고 80년의 군부구데타와 광주항쟁을 지켜보면서 서서히 나타났고 그후 민주화 투쟁과 문화운동에 참여하면서 가속화되었는데 대체로 두 단계로 나눠지는 것같다. 첫 번째가 「현실과 발언」 창립동인으로 참가·활동하던 시기이고, 두 번째는 「민족미술협의회」 결성 이후 지금에 이르는 시기이다. 「현실과 발언」에서의 활동을 통해 그는 당대 지배문화에 대한 새로운 인식과 비판적 사고를 갖게 되고, 그 이데올로기인 모더니즘이 우리에게 있어 기존질서와 체제를 옹호하는 신식민주의 문화종속의 한 형태임을 깨닫고 모더니즘에 대한 거부와 비판의 길을 다각적으로 모색했다. 그는 미술이 당대 삶의 구체적인 발언의 한 방식이어야 할 뿐만 아니라 많은 사람에게 소통되어야 하며 또 그것은 언어라는 다른 '시각예술'의 고유한 형식을 통해 이루어져야 한다는 입장을 분명히 한다. 이는 80년에 그려진 〈풍요로운 삶을 창조하는…〉과 같이 현실비판적이고 풍자적인 작품에서 구체화되었다. 이후 《도시의 시각》《행복의 모습》전 등 「현실과 발언」 동인전에 출품한 작품에서 주변생활 속의 소재로 누구나 보고 이해할 수 있는 '쉬운' 그림을 그려 보여주었다. 이즈음의 그의 예술은 기존질서에 대한 끊임없는 항변이고 기성체제를 혁신적인 것으로 개조하는 비판이론의 관점에서 사고하고 작업을 해나갔다. 당시에 쓴 에세이 「미술과 소유」에서 그것이 잘 드러나고 있는데, 거기서 그는 기존체제를 옹호하는 미술-모더니즘을 포함한 모든 제도권 미술을 비판하면서 "오늘날의 그림은 소통으로서가 아니라 물건으로서 소유하고 신기하는 작고 예쁜 그림"이라 규정하고 이에 대항하여 진정으로 소통될 수 있는 '큰 그림'을 제안했다. '큰 그림'은 상징과 장식으로서가 아니라 실질적인 삶의 이야기, 너와 내가 착취적인 소유관계로부터 해방되어 더불어 사는 이야기, 분리와 억압

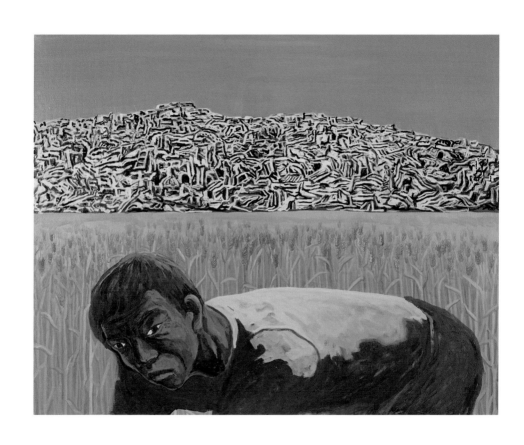

보리를 베며 73×91cm 캔버스에 아크릴 1993

으로부터 삶의 주체자가 된 이야기"라야 하며 그것은 "일(생산)과 놀이(표현)가 건강하게 순환되도록 하는 것"이라고 말한다. 그의 예술론의 핵심을 이루는 매우 독특하고 흥미있는 논리인데, 이 논리는 캔버스그림에서보다는 자신이 그린 공주교도소 벽화에서 더 구체화되지 않았는가 싶다.

이러한 입장과 논리는 「민족미술협의회」에 참가하고 민주화투쟁과 같은 실천적 행동을 통해 더욱 심화되고, 현실사회와 미술의 변증법적 통일을 이루어가며 점차 민족주의적이고 민중지향적인 지식인 화가로서의 입장과 신념을 획득해 나간다. 그리하여 아직도 우리들 속에 남아 있는 "모더니즘의 자기폐쇄논리, 병적이며 비기상적인 징후들, 편집광적인 집착들"을 깨부수는 일의 긴급성과 중요성을 서슴없이 비판하고, 민족미술을 진전시켜 가는 방법으로서의 리얼리즘 문제를 제창한다. 그리하여 그는 분단모순과 민중들의 삶, 특히 최근작에서 보듯 농토와 농민, 혹은 그 터전을 빼앗기고 떠나는 이농민들의 고달픈 삶을 사회과학적 시각으로 그려내는 작업에 열중한다. 김정헌의 그림은 발상과 형식에서 매우 독특하다. 우선 모더니즘을 거부하기 시작한 초기부터 즐겨 쓰는 대비의 형식이 그렇고 키치적인 방법의 구사가 또 그렇다. 전경의 인물과 후경의 풍경의 대비, 사실적인 풍경과 표현적인(혹은 도상적인) 인물간의 대비, 그리고 이 대비에서 빚어지는 불일치와 갈등, '작고 예쁜 그림'의 장식적 성격을 배제하기 위해 의도적으로 키치적 방법을 끌어들인다. 이는 그가 창안한 그 특유의 방식이다. 그의 그림이 누구나 알 수 있는 주제인데도 보는 이에게 감정이입을 차단하고 비판적 인식을 획득하게 하는 것은 그 때문일 것이다. 그러나 이러한 몇 가지 특이한 방법에도 불구하고 내용과 형식에 있어 삶의 현장에 다가서고 충실히 드러내는 리얼리즘인가 하는데는 의문이 남는다. 그 의문을 떨쳐버리기 위해 우리는 그의 실천과 이론의 더 높은 통일을 기대해야 할 것같다.

<div align="right">-1988년 전시 도록 중에서</div>

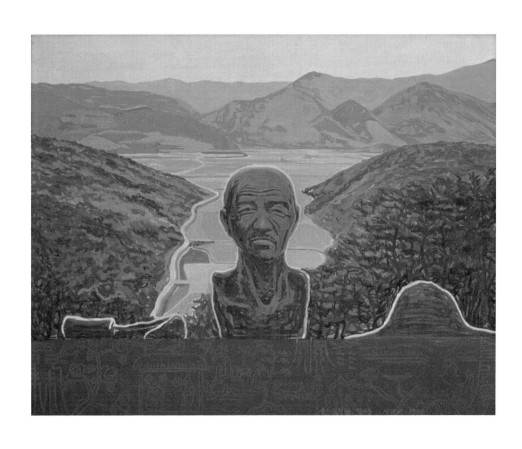

한 농부의 일생 72×91cm 캔버스에 유채 1988

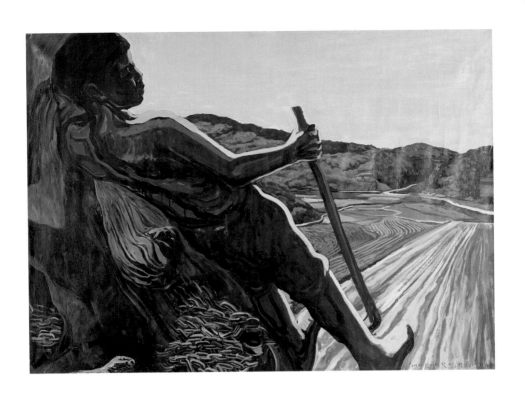

내가 갈아야 할 땅 91×136cm 캔버스에 유채 1987

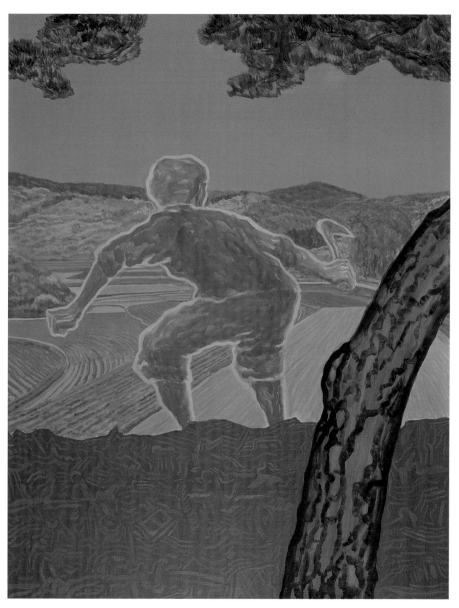

내가 갈아야 할 땅 91×116cm 캔버스에 유채 1988

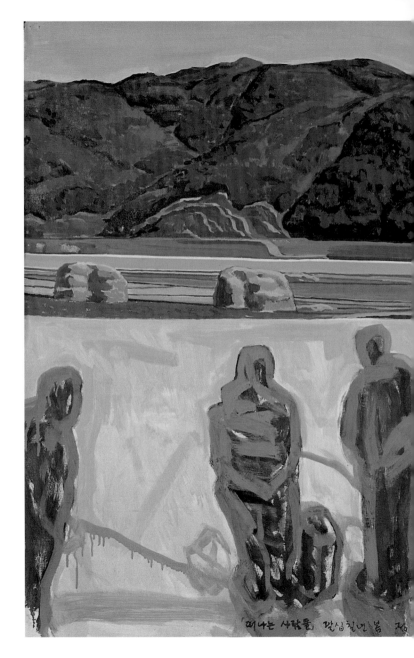

떠나는 사람들
91×116cm
캔버스에 유채
1987

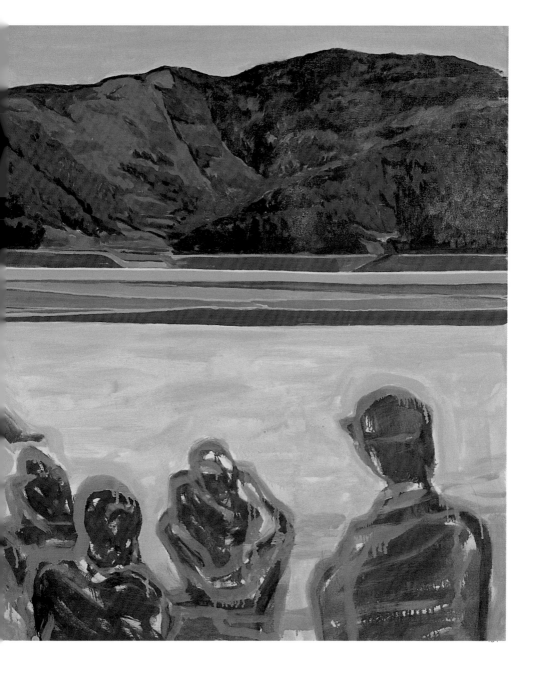

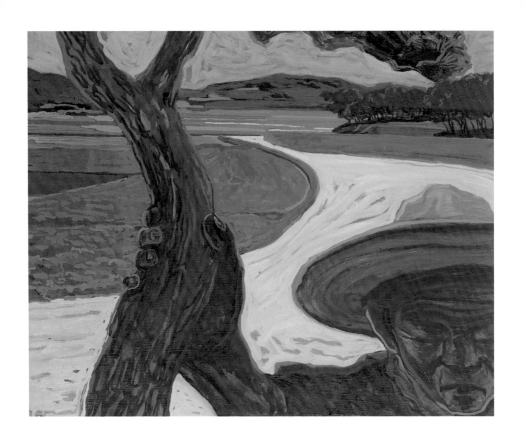

소나무 아래서 53×65cm 캔버스에 유채 1993

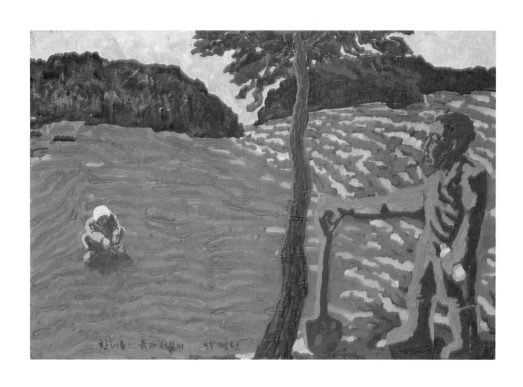

한여름 흙과 더불어 53×77cm 캔버스에 유채 1993

땅을 갈며 52×76cm
하드보드에 유채 1988

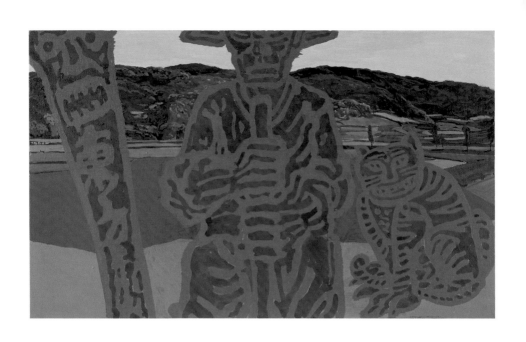

<div align="center">어느 마을 이야기 45×80cm 판넬에 아크릴 1988</div>

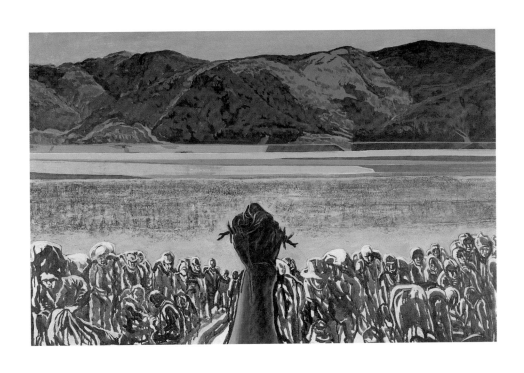

분단을 넘어 90×136cm 캔버스에 유채 1987

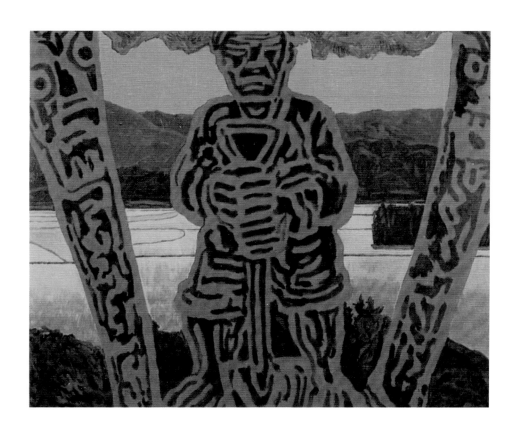

마을을 지키는 김씨 73×91cm 캔버스에 아크릴 1987

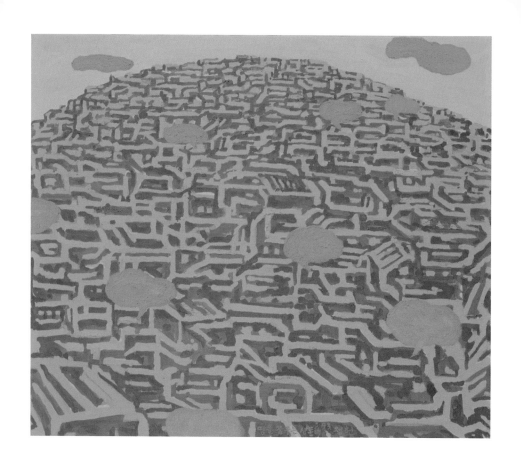

땅을 꿈꾸는 산동네 61×73cm 캔버스에 유채 1993

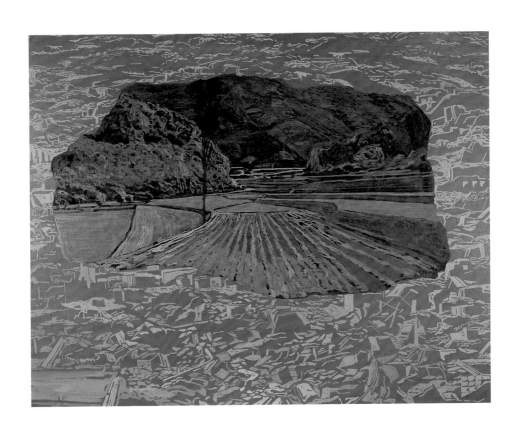

새로운 땅 91×116cm 캔버스에 유채 1988

풍요한 생활을 창조하는…

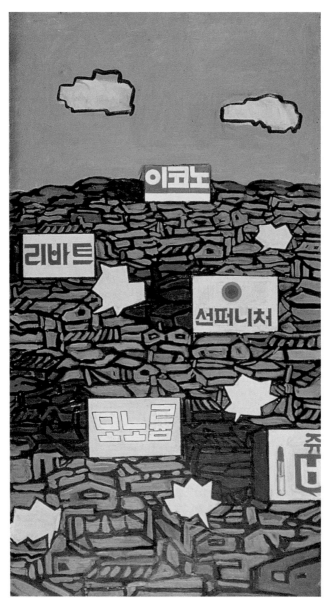

산동네 풍경 134×73cm 캔버스에 유채 1980

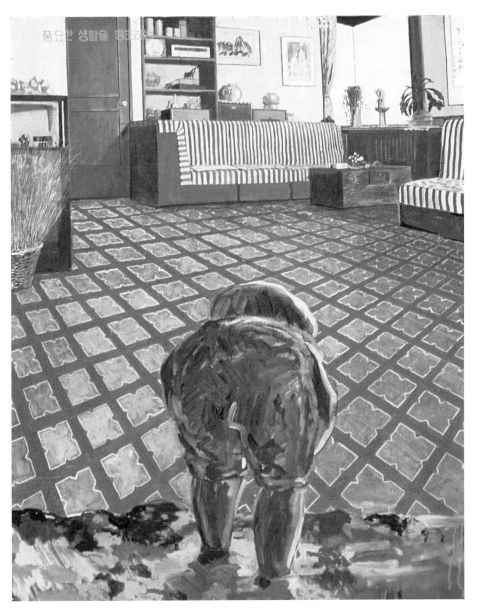

럭키 모노륨-풍요한 생활을… 91×73cm 캔버스에 아크릴 1981

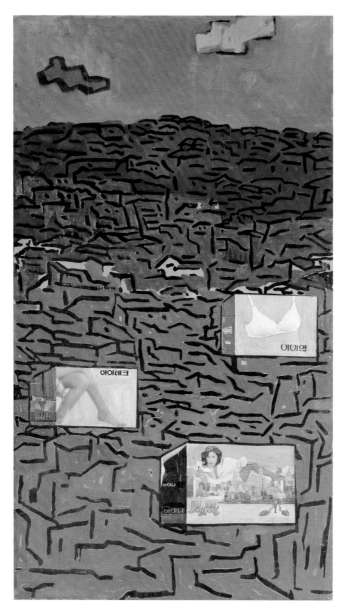

산동네 풍경 134×73cm 캔버스에 유채, 꼴라쥬 1980

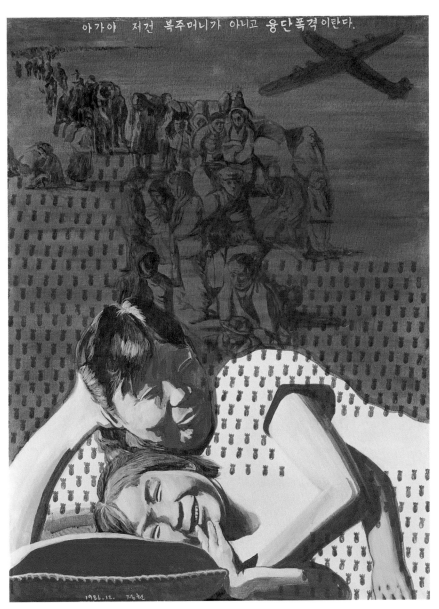

아가야 저건 복주머니가 아니고 융단폭격이란다 136×90cm 캔버스에 아크릴 1987

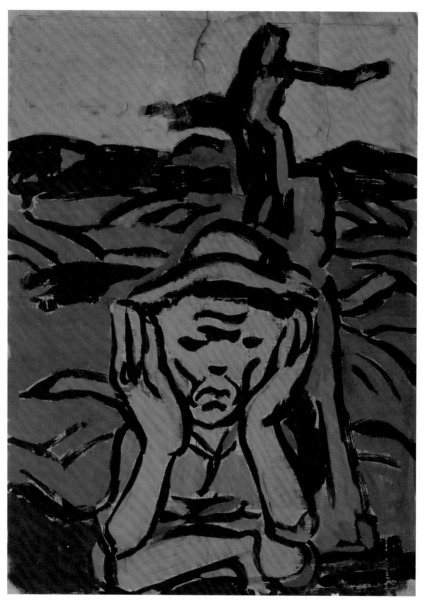

시름에 잠긴 농부 54×39cm 신문지에 유채 1980

딸-혜림이 65×52cm 캔버스에 아크릴 1984

아이들 73×91cm 캔버스에 아크릴 1984

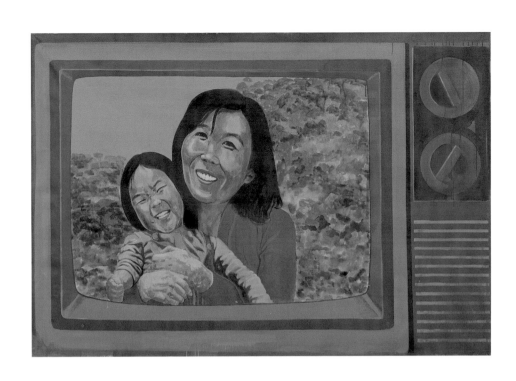

모녀 136×90cm 캔버스에 아크릴 1984

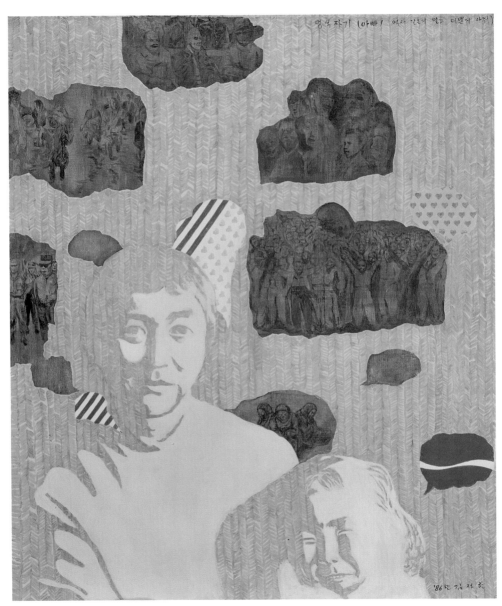

멍석짜기 136×100cm 캔버스에 아크릴 1986

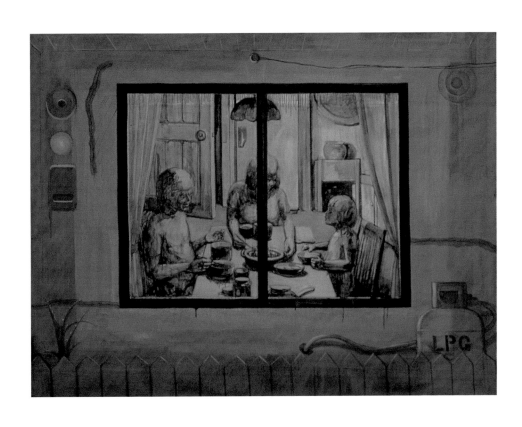

행복의 모습 136×200cm 캔버스에 아크릴 1982

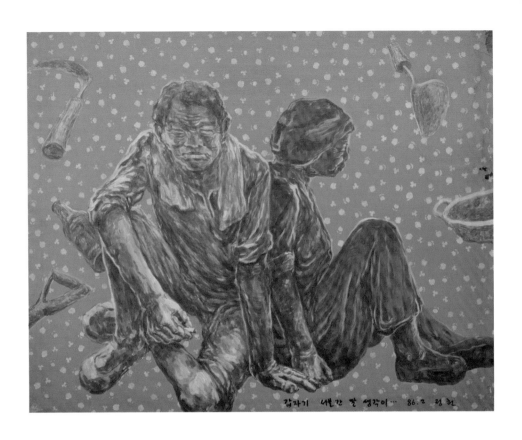

갑자기 시울간 딸 생각이 73×91cm 캔버스에 아크릴 1986

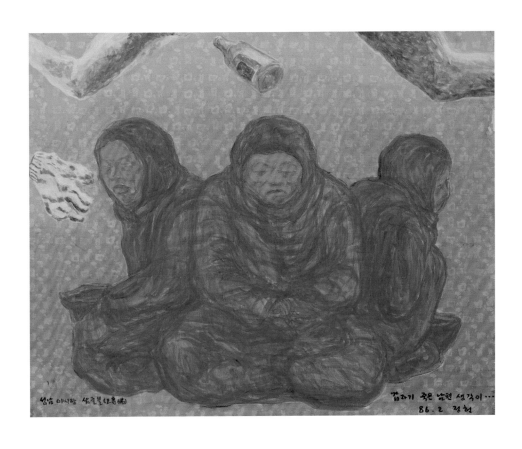

성남시장 삼존불 73×91cm 캔버스에 아크릴 1986

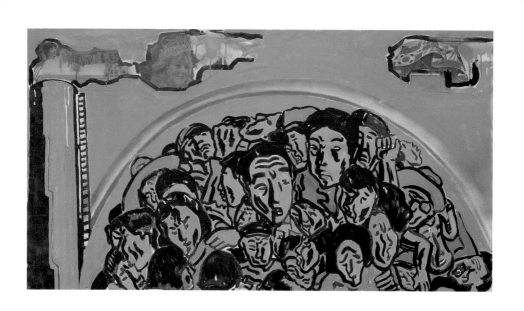

무시개 공상 73×134cm 캔버스에 유채 1980

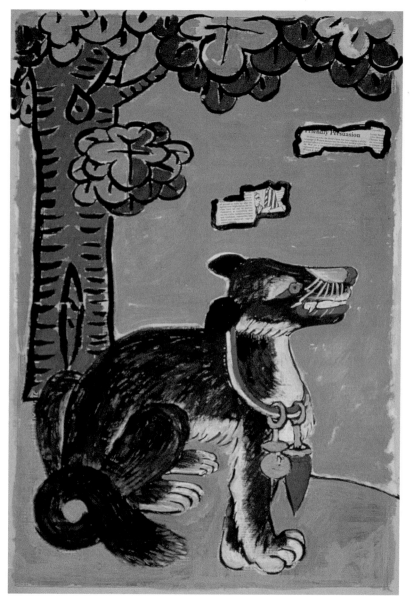

개　54×39cm　신문지에 유채　1980

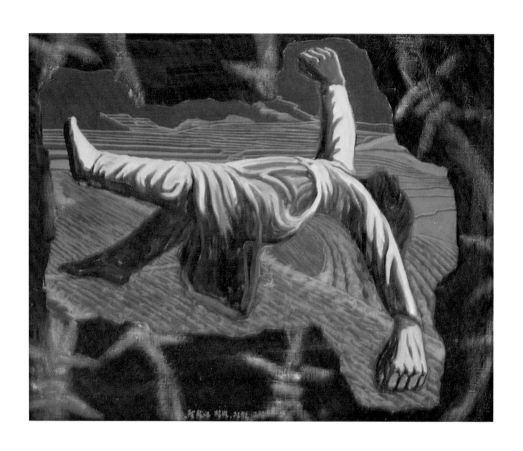

어둠을 뚫고 52×64cm 캔버스에 유채 1988

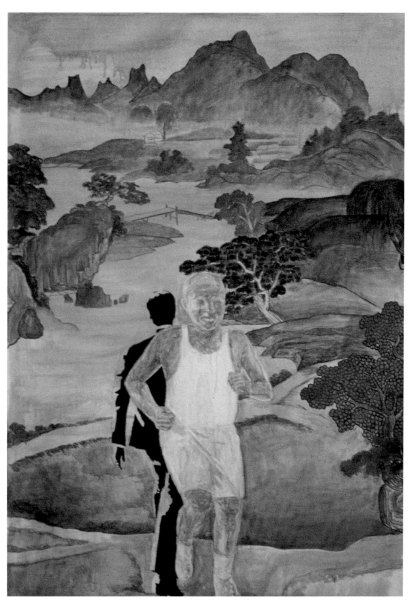

행복의 모습 200×136cm 캔버스에 아크릴 1982

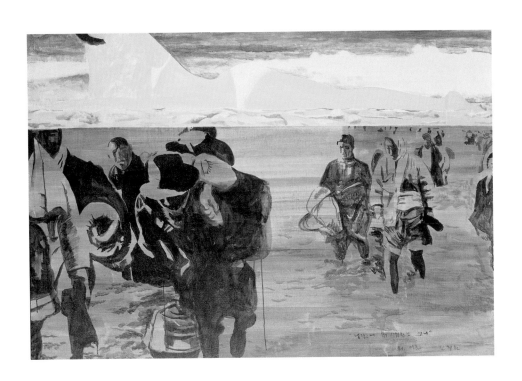

냉장고에 뭐 시원한 거 없나? 300×400cm 캔버스에 아크릴 1984

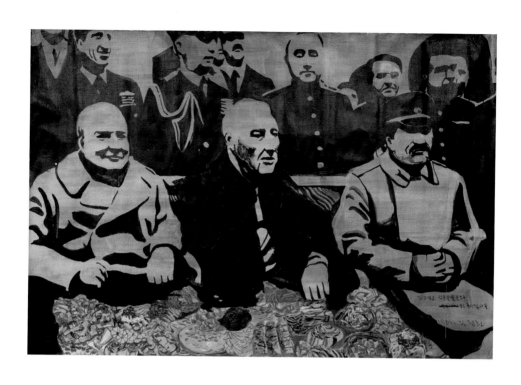

핑크색은 식욕을 돋군다 136×200cm 캔버스에 아크릴 1984

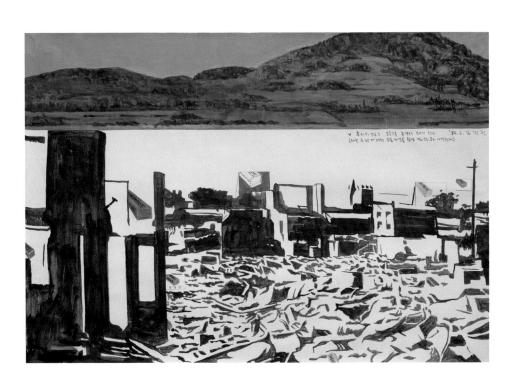

후레쉬 민트는… 136×200cm 캔버스에 아크릴 1984

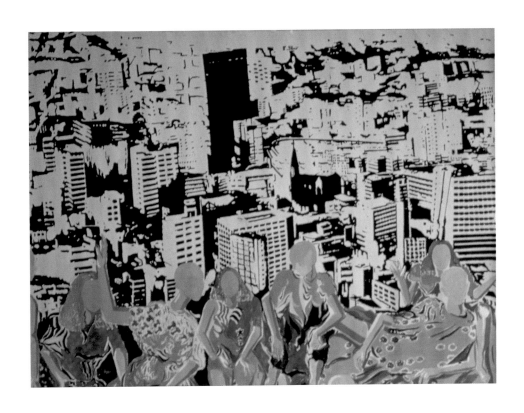

서울의 찬가 135×175cm 캔버스에 아크릴 1981

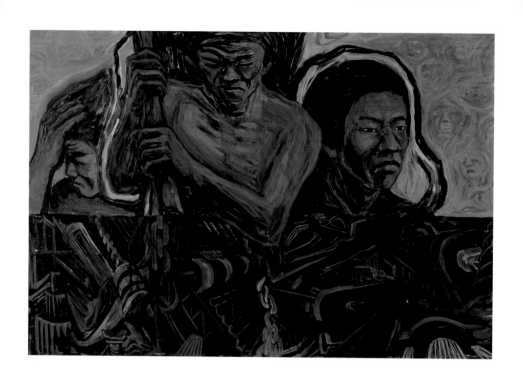

노동자 가족 73×91cm 하드보드 위에 유채 1988

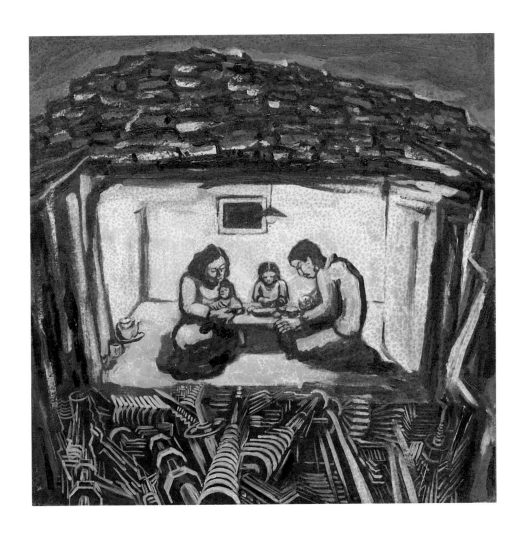

노동자의 밤 37×54cm 캔버스에 유채 1995

산동네 그리고 잡초

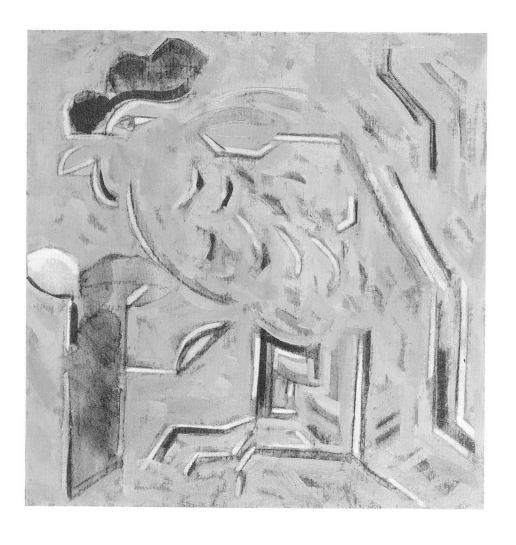

수탉 53×53cm 캔버스에 유채 1977

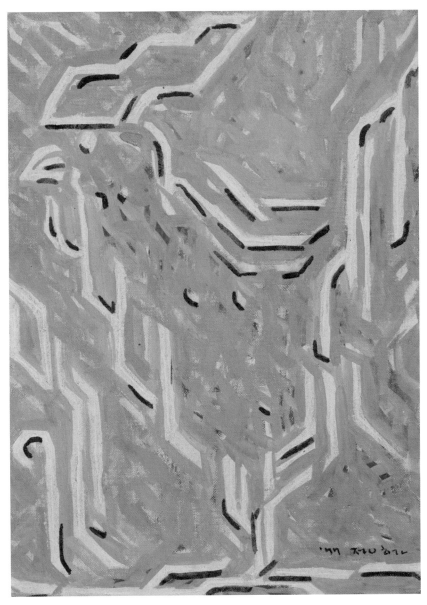

수탉 62×43cm 하드보드에 유채 1977

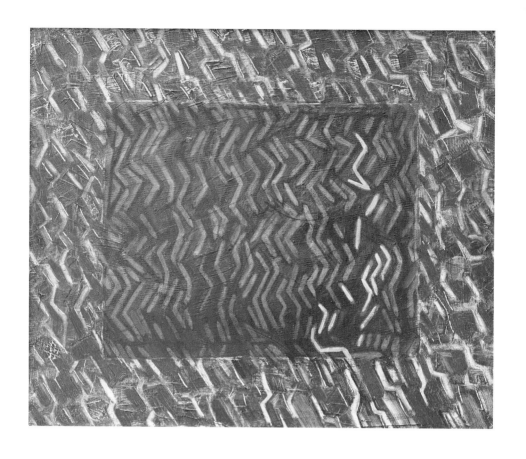

잡초 I 45×52cm 캔버스에 유채 1975

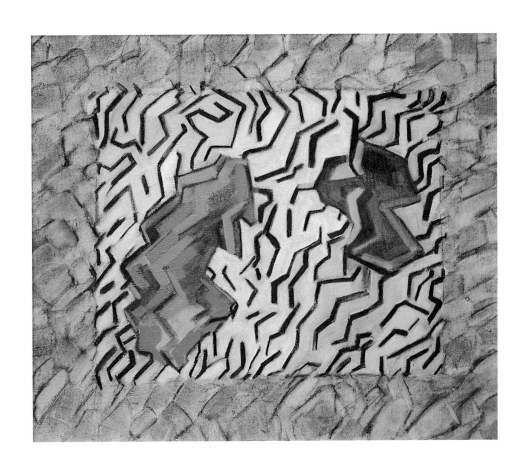

잡초Ⅱ 45×52cm 캔버스에 유채 1975

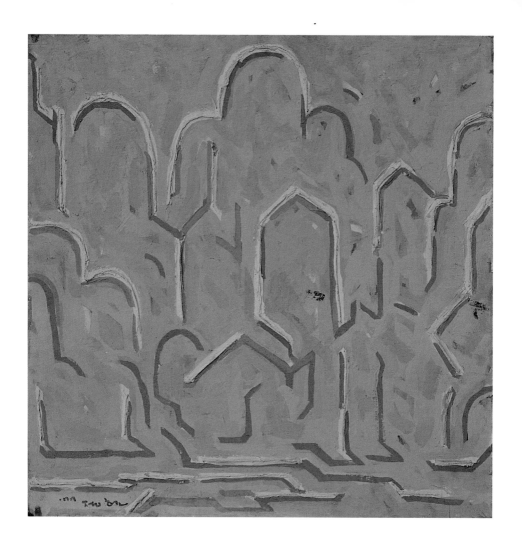

산경문전 60×60cm 캔버스에 유채 1977

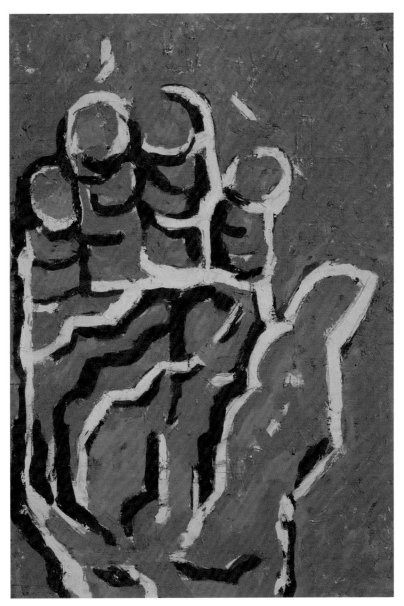

손 73×50cm 합판에 유채 1978

산동네 풍경 62×43cm 하드보드에 유채 1978

산동네 풍경 62×43cm 하드보드에 유채 1978

잡초 15×20cm 에칭 1974

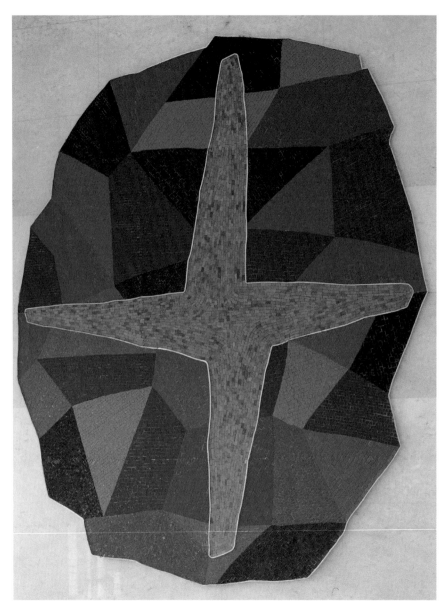

생명과 평화 300×400cm 한국야쿠르트 유리모자이크 1996

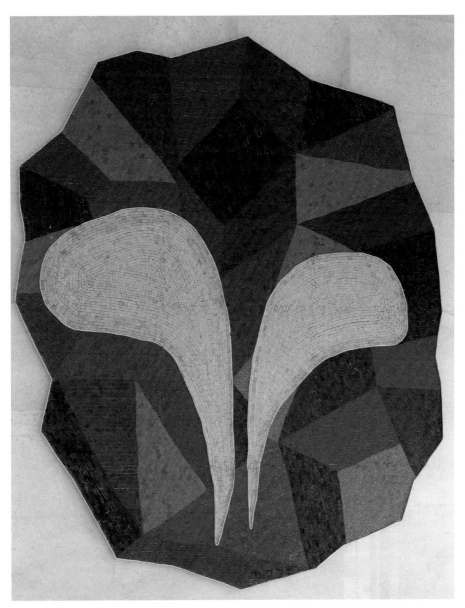

생명과 평화 300×400cm 한국야쿠르트 유리모자이크 1996

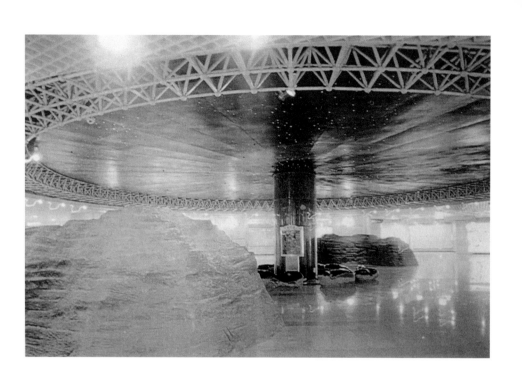

별·바람·섬 천호역 조형물 1994

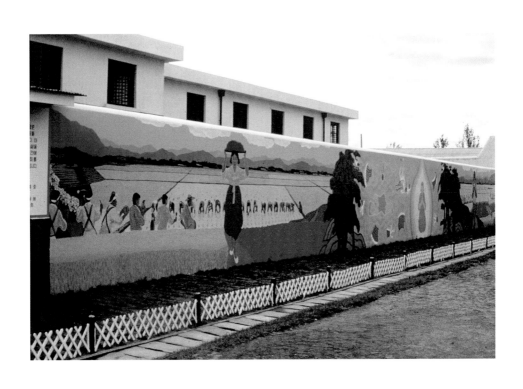

꿈과 기도 300×3000cm 공주교도소 담장에 유채 1985

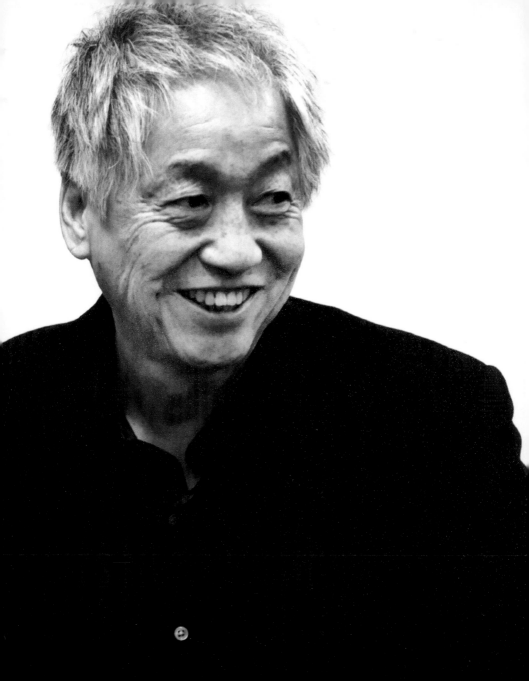

Profile

김정헌 金正憲

1946 평양생
1980~2010 공주대학 미술교육과 교수
1977 서울대학교 대학원 회화과 졸업
1972 서울대학교 회화과 졸업

개인전
2016 생각의 그림·그림의 생각, 아트스페이스 풀, 서울
2004 백 년의 기억, 인사아트센터, 서울
1997 김정헌 미술전, 학고재, 서울
1993 땅의 길, 흙의 길, 학고재, 서울
1988 그림마당 민, 서울
1977 김정헌 작품전, 견지화랑, 서울

단체전
2015 광복 70주년 기념전, 국립현대미술관 서울관, 서울
2014 강북의 달, 북서울 시립미술관, 서울
 겸재 정선 6주년 전, 겸재 미술관, 서울
2012 유체이탈, 유신 40주년 전시회, 아트 스페이스 풀, 서울
2011 강호가도전, 서호미술관, 남양주
 시화 일률, 가나아트센터, 서울
2010 '현실과 발언' 30주년 전, 인사아트센터, 서울
 노란선을 넘어, 경향 갤러리, 서울
2007 민중의 힘과 꿈: 청관재 민중미술컬렉션전,
 가나아트센터, 서울
2006 두 도시 이야기: 2006 부산 비엔날레,
 부산시립미술관, 부산
 근대의 꿈: 아이들의 초상, 덕수궁 미술관, 서울
2005 The Battle of Vision, 다름슈타트 미술관,
 다름슈타트, 독일
 Berlin 장벽으로부터 DMZ까지, 서울올림픽미술관,
 서울

2004 2004 세계 100명의 화가 평화선언전,
 국립현대미술관, 과천
2001 1980년대 민중미술과 그 시대전, 가나아트센터, 서울
1999 동북아와 제3세계 미술전, 서울시립미술관, 서울
1998 인권선언 50주년 기념전, 예술의 전당 미술관, 서울
1997 그리기와 쓰기, 한림미술관, 대전
1996 'AD 2019' 전, 갤러리 아트빔, 서울
 도시와 미술전, 서울시립미술관, 서울
1995 오월 정신; 제1회 광주비엔날레, 광주
제1회 95 광주비엔날레 특별상 수상
 광복 50주년 역사전, 예술의 전당, 서울
1994 민중미술 15년전, 국립현대미술관, 과천
 동학농민혁명 100주년 기념전, 예술의 전당, 서울
1993 남북 코리아 통일 미술전,도쿄 센트랄미술관, 일본
 한국 오늘의 미술전, 예술의 전당, 서울
1987 반고문전, 그림마당 민, 서울
1986~88 JAALA; 제3세계와 아시아의 민중전, 동경도립미술관
1984 문제작가 작품전 1981-1984, 서울 미술관, 서울
1985 '꿈과 기도' 공주교도소벽화, 공주교도소, 공주
1981~86 '현실과 발언' 동인전
1980 '현실과 발언' 창립전, 동산방 화랑, 서울

Email: jhkim194@gmail.com

Kim, Jung-Heun

1980~2010 Professor of Fine Arts Education, Kongju National
University, Kongju, Korea
1977 M.F.A. in painting, Seoul National University, Seoul, Korea
1972 B.F.A. in painting, Seoul National University, Seoul, Korea

Solo Exhibitions
2016 Kim Jung Heun's Solo Exhibition, Art Space Pool, Seoul
2004 Memory of One Hundred Years, Insa Art Center, Seoul
1997 Kim Jung Heun's Solo Exhibition, Hakgojae Gallery, Seoul
1993 Path of Earth, Path of Soil, Hakgojae Gallery, Seoul
1988 Grimmadang Min, Seoul, Ondara Museum, Jeunju
1977 Kim Jung Heun's Solo Exhibition, Gyunji Gallery, Seoul

Selected Group Exhibitions
2015 The 70th Anniversary Exhibition of Korea Independence,
National Museum of Modern and Contemporary Art, Seoul,
Korea
2014 The Relics of Old Seoul, Buk Seoul Museum of Art, Seoul, Korea
The 6th Anniversary Exhibition of the Kyomjae Jeong Seon
Museum, Kyomjae Museum, Seoul , Korea
2012 Out of the Yushin State-Body, Art Space Pool, Seoul, Korea
2011 Ganghogado, Seoho Museum, Namyangju, Korea
Poet and Painting for One, Gana Art Center, Seoul, Korea
2010 The 30th Anniversary Exhibition of 'Reality and Utterance'
Group, Insa Art Center, Seoul, Korea
Beyond the Yellow Line, Kyung-Hyang Gallery, Seoul, Korea
2007 Exhibition of Cheong Gwan-jae Collections, Gana Art Center,
Seoul, Korea
2006 A Tale of Two Cities: Busan Biennale 2006, Busan Art Museum,
Busan, Korea
The Dream of Modern Korea: Images of Children, National
Museum of Modern and Contemporary Art Deoksugung,
Seoul, Korea
2005 The Battle of Vision, Kunsthalle Darmstadt, Darmstadt,
Germany
From the Fall of the Berlin Wall to the DMZ, Seoul Olympic
Museum, Seoul, Korea
2004 The Declaration of Peace 2004, World's 100 Painters, National
Museum of Modern and Contemporary Art, Gwacheon, Korea
2001 The Realism of the 1980s and the Ages, Gana Art Center, Seoul,
Korea
1999 The Northeast (Korea, China, Japan) and the third World Art
Exhibition, Seoul Museum of Art, Seoul, Korea
1998 Commemorative Exhibition on the 50th Anniversary of Human
Rights, Seoul Arts Center, Seoul, Korea
1997 Painting & Writing, Hanlim Museum, Daejeon, Korea

1996 AD2019, Gallery Art Beam, Seoul, Korea
City and Art, Seoul Museum of Art, Seoul, Korea
1995 Spirit of May, The 1st Gwangju Biennale, Gwangju Biennale
Exhibition Hall, Gwangju, Korea
'95 1st Gwangju Biennale Special Prize Awards
The Fifty Years of History After Independence, Seoul Arts
Center, Seoul, Korea
1994 Korean Minjoong Arts: 1980~1994, National Museum of
Modern and Contemporary Art, Gwacheon, Korea
Song of Blue Bird: Commemorative Exhibition the 100th
Anniversary of Donghak Agricultural Revolution, Seoul Arts
Center, Seoul, Korea
1993 Art Festival of South and North Korea, Tokyo Central Museum,
Tokyo, Japan
1990 Korean Art Today: Inaugural Exhibition, Seoul Art Center, Seoul,
Korea
1987 'Anti-Rack' Exhibition, Grimmadang Min, Seoul, Korea
1986~1988 JAALA: The Third World and Asia of the People,
Metropolitan Art Museum, Tokyo, Japan
1986 Artists on Dispute 1981-1984, Gallerie de Seoul, Seoul, Korea
1985 Dream and Prayer, Kongju Prison, Kongju, Korea
1981~1986 Annual Exhibitions: Realty and Utterance, Seoul, Korea
1980 Reality and Utterance: Founding Exhibition of the Group, Fine
Art Center, Dongsanbang Gallery, Seoul, Korea

Email: jhkim194@gmail.com